Charles Baudelaire

LEBEN IN BILDERN

Herausgegeben von
Dieter Stolz

Charles Baudelaire

Bernard Dieterle

DEUTSCHER KUNSTVERLAG

Inhalt

Im Pantheon von Félix Nadar | 7

Im Atelier von Gustave Courbet | 13

Im Taumel der Revolution | 19

Im Tuileriengarten mit Manet | 23

Im Kreis der Delacroix-Bewunderer | 27

Familiengeschichten | 31

Zwischenstation auf der Insel Saint-Louis | 41

Leuchttürme | 53

Pariser Leben | 69

Endstation Brüssel | 77

Ein letztes Bild | 83

Zeittafel zu Charles Baudelaires Leben und Werk | 89
Auswahlbibliographie | 94
Bildnachweis | 95

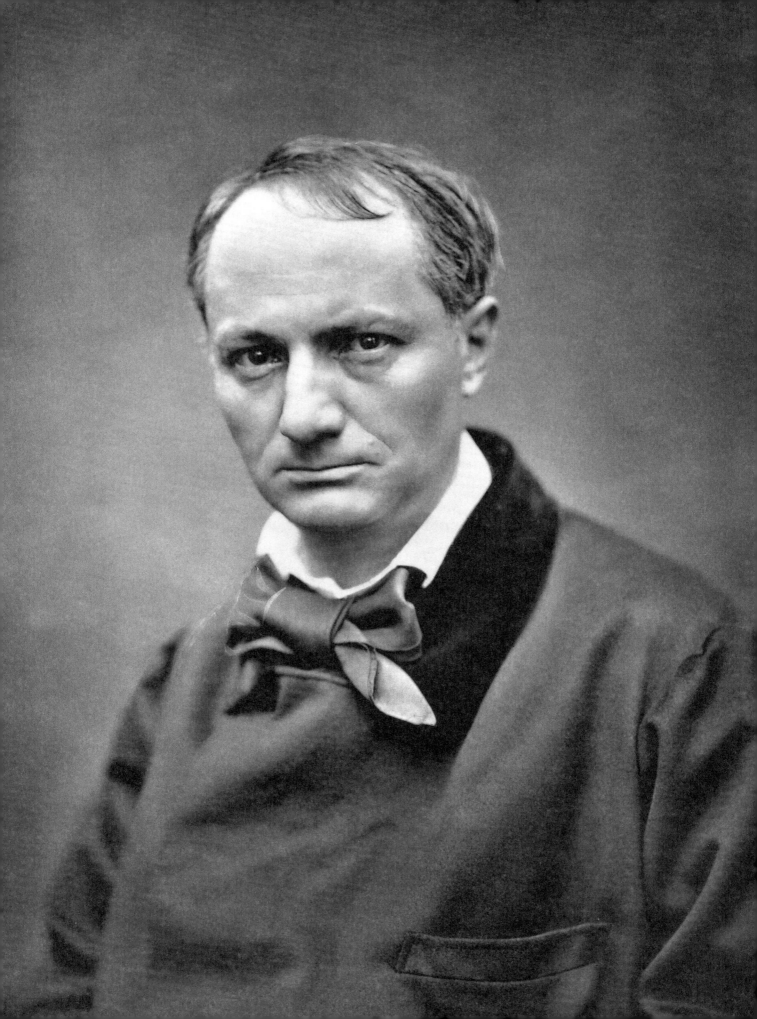

Im Pantheon
von Félix Nadar

Charles Baudelaire, dessen Name und Werk längst in die Literaturgeschichte eingegangen sind, weil er neue ästhetische Maßstäbe setzte und einen neuen Weg für die europäische Dichtung öffnete, führte ein wenig spektakuläres, ja geradezu ereignisarmes Leben. Er wird am 9. April 1821 in Paris geboren und hat sein Leben im Wesentlichen dort verbracht, wo er am 31. August 1867, also im Alter von erst 46 Jahren starb. Er litt meist unter Geldsorgen, hatte keinen festen Wohnsitz, eine spannungsgeladene Beziehung zu einer rätselumwobenen Frau, einen kleinen Prozess und immer recht viel Mühe, Zeitschriften oder Verleger für seine Gedichte und Aufsätze zu finden. Er las viel, war stets um Eleganz bemüht, hielt sich gern in Cafés, in Parks und im Louvre auf. Das einzige historische Ereignis, in das er en passant involviert war, war die Revolution von 1848.

Damit wäre bereits das Wichtigste genannt. Verglichen mit anderen Autoren der romantischen Generation wie Chateaubriand, Stendhal, Hugo, Nerval, Gautier oder Heine, verglichen mit den von ihm verehrten Delacroix und Wagner, deren Leben schon allein deshalb als bewegt zu bezeichnen sind, weil sie Reisen (nach Italien, Deutschland, Spanien, England, Russland, in den Orient) unternehmen und einige zudem die Erfahrung des politischen Exils machen, ist Baudelaire, der in etlichen Texten den Süden und das Meer lobt, ja den Aufbruch ins Neue oder die Reise ins Unbekannte beschwört, so etwas wie ein Großstadtnesthocker. Paris war ihm offenkundig als Pflaster, das die Welt bedeutet, weitläufig genug. Bewegung entstand bei ihm vorwiegend innerhalb der Stadtviertel durch die vielen, geldbedingten Umzüge und nicht zuletzt durch seine Vorliebe fürs Flanieren. Sein Lebenslauf weist aber insgesamt nur wenige bewegende Höhepunkte auf, bietet also wahrlich keinen Stoff für eine epische Darstellung. Er ist zudem nur spärlich in Bildern dokumentiert. Wir besitzen einige

Charles Baudelaire. Foto von Étienne Carjat, um 1862.

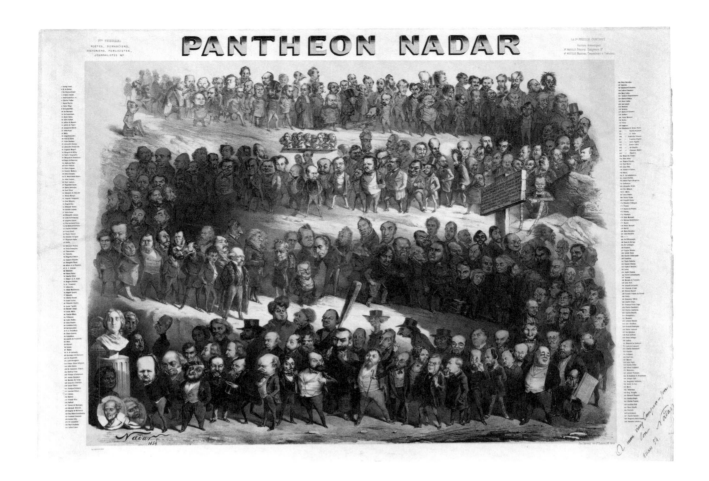

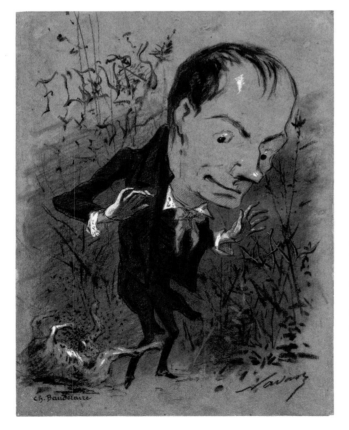

Pantheon. Lithographie von Félix Nadar, 1854.

Charles Baudelaire entdeckt ein Aas im Dickicht der *Blumen des Bösen*. Karikatur von Nadar, um 1858. Die Zeichnung sieht der Karikatur Baudelaires (Nr. 208) in Nadars *Pantheon* ähnlich.

gezeichnete Selbstbildnisse, zwei, drei Karikaturen, eine Reihe vor allem fotografischer Porträts, aber keine einzige Fotografie, auf der er in seinem städtischen Umfeld oder im Freundeskreis zu sehen wäre. Er lebt in einem Zeitalter medialer Unschuld, die Fotografie, als bildmediale Vorstufe zur heutigen, allgegenwärtigen digitalen Erfassung der Wirklichkeit, war erst im Entstehen und noch schwer einsetzbar (wegen der Apparatur und der Belichtungszeiten). Trotzdem lässt sich bei Baudelaire durchaus sinnvoll von einem »Leben in Bildern« sprechen, zum einen, weil er als Kunstliebhaber und Kunstkritiker intensiv mit Bildern lebte und über sie schrieb, zum anderen weil er, was seltener ist, selber zwischen 1854 und 1864 in einigen bedeutenden Kunstwerken zu sehen ist.

Baudelaires große Zeit beginnt in der Mitte der fünfziger Jahre und reicht bis ins Jahr 1863. 1855 verfasst er seinen umfangreichsten *Salon* (ein aus einzelnen Kunstbesprechungen bestehender Bericht über die jährliche Kunstausstellung), 1857 erscheinen *Die Blumen des Bösen*, die wegen ihres Verbots 1861 in überarbeiteter und erweiterter Fassung gedruckt werden, es erscheinen die Mehrheit seiner Poe-Übersetzungen, die *Künstlichen Paradiese*, wichtige Schriften zur Ästhetik und 1863 sein Aufsatz *Der Maler des modernen Lebens*. In dieser Periode veröffentlicht er in Zeitschriften die Mehrzahl der erst posthum im Band *Der Spleen von Paris* versammelten Prosagedichte.

Wo stand der Dichter Baudelaire in gesellschaftlicher Hinsicht am Beginn seiner schöpferischsten Phase? Der gleichaltrige Freund Félix Nadar, der in die Geschichte zu Recht als Fotograf einging, aber auch Literat, Radierer, Zeichner, Karikaturist und Luftschiffer war, gibt uns darüber Auskunft. Er hegt nämlich seit 1851 die Absicht, ein *Museum der ruhmreichen Zeitgenossen* zu verwirklichen und zu diesem Behufe will er gut tausend Menschen auf vier großformatigen Lithographien versammeln. Er beginnt mit dem den Schriftstellern und Publizisten gewidmeten Teil und zeichnet (mit Hilfe von Mitarbeitern) rund 300 Persönlichkeiten, die er dann lithographiert. Das für das Genre überdimensionale Blatt wird 1854 fertiggestellt (die anderen Blätter bleiben auf der Strecke, auch weil Nadar sich inzwischen fotografischen Porträts widmet). Das als *Pantheon Nadar* bekannte Werk gestaltet diese üppige *hall of fame* als schlangenförmigen Personenzug. Ganz vorn sind Victor Hugo, Chateaubriand, George Sand (als Büste), Balzac, Heinrich Heine, Musset und Gérard de Nerval zu bewundern. Und Baudelaire? Er steht mit der Nummer 208 ziemlich weit hinten, zusammen mit seinem Freund Charles Asselineau in

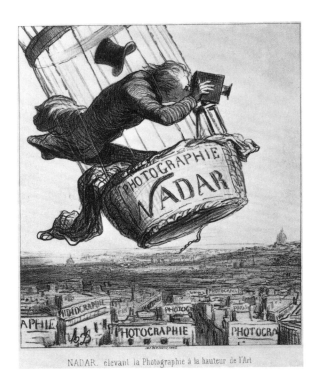

NADAR. élevant la Photographie à la hauteur de l'Art

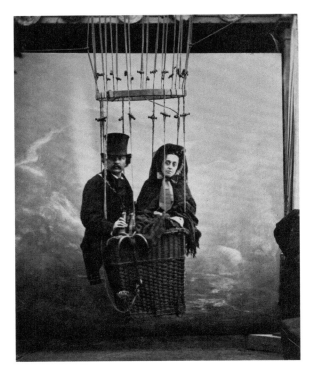

»Nadar erhebt die Fotografie auf die Höhe der Kunst.« Lithographie von Honoré Daumier, veröffentlicht am 25. Mai 1862 in der Zeitschrift *Le Boulevard*.

Nadar mit seiner Frau Ernestine in einem Ballon. Aufnahme um 1865. Baudelaire selbst lehnte eine Ballonfahrt mit Nadar strikt ab.

Das Atelier Nadar in 35, Boulevard des Capucines. Aufnahme um 1860.

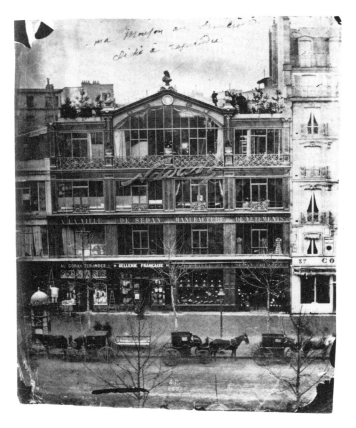

unmittelbarer Nähe der beiden Söhne Victor Hugos und des ebenfalls befreundeten Literaten Champfleury. Er hat einen recht großen Kopf, ist jedoch trotzdem aus rein perspektivischen Gründen natürlich deutlich kleiner als die Romantiker um Hugo und muss im Gestaltengewimmel gesucht werden. Ob die Nummer 208 wirklich seinem damaligen Verdienst in der Kulturhierarchie entsprach, sei dahingestellt, richtig ist, dass er in der ersten Hälfte der fünfziger Jahre durchaus als Kunstkritiker und als Übersetzer Edgar Allan Poes bekannt war, jedoch keineswegs zu den Berühmtheiten ersten Ranges gehörte.

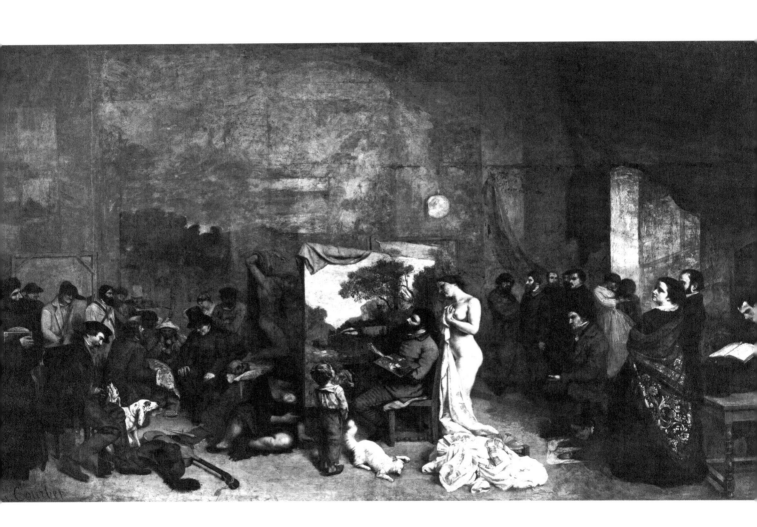

Im Atelier von Gustave Courbet

Ein Jahr später, Baudelaire ist 34 Jahre alt, stellt Gustave Courbet ein monumentales, beinahe sechs Meter breites Gruppenbild in einem Pavillon am Rande der ersten Pariser Weltausstellung aus: *Das Atelier des Malers*. Darauf zeigt er sich selbst in der Mitte des Ateliers in Begleitung eines entblößten Modells und eines Bauernjungen vor einem beinahe fertiggestellten Landschaftsgemälde; auf der linken Seite befinden sich Repräsentanten der Gesellschaft, während auf der rechten Seite ihn unterstützende Vertreter der kulturellen Sphäre zu sehen sind. Am äußersten rechten Rand sitzt eine Gestalt auf einem Tisch, von der Szene abgewandt und tief in ein Buch versunken: Charles Baudelaire. Seine langjährige Mätresse, Jeanne Duval, ist hinter ihm schemenhaft zu erkennen (Baudelaire hatte, vielleicht auch, weil er damals in eine andere Frau verliebt war, Courbet um ihre Übermalung gebeten, doch der Alterungsprozess der Farbe hat sie im 20. Jahrhundert wieder als Schatten zum Vorschein gebracht). Was hat unser Dichter auf diesem Atelierbild zu suchen? Was vertritt er? Die Dichtung (inklusive Jeanne als Muse), wird man vermuten, doch die *Blumen des Bösen*, der Gedichtband, der ihn zum bedeutenden Dichter kürt, wird erst zwei Jahre später erscheinen, auch wenn die einzelnen Gedichte bereits in Zeitschriften gedruckt wurden. Er ist wohl in seinen Eigenschaften als Freund, Kunstkritiker und Literat vorhanden. Wie die meisten Anwesenden hat er kein Auge für die Juralandschaft, die Courbet soeben malt, auch kein Auge für das Modell oder für die schöne Bürgerin, die vor ihm steht (übrigens die von ihm mehrere Jahre lang angebetete Kurtisane und Salonnière Apollonie Sabatier). Baudelaire taucht in dieser Szenerie auf, weil er zum engeren Bekanntenkreis Courbets gehört. Der Maler hatte bereits 1848 ein Ölporträt von ihm als Lesenden, im Profil, mit einer Pfeife, aber auch mit den Instrumenten des Schreibens – Feder, Tintenfass und Papier – angefertigt und dieses frühere Bildnis in das *Atelier*-Gemälde gleichsam montiert, so dass der Bau-

Gustave Courbets Gemälde *Das Atelier des Malers* von 1855 trägt den Untertitel: »Eine wirkliche Allegorie einer siebenjährigen Phase in meinem künstlerischen (und moralischen) Leben.«

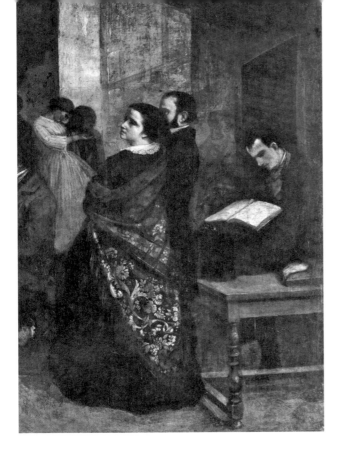

Charles Baudelaire. Ausschnitt aus
Gustave Courbets *Das Atelier des Malers*.

Charles Baudelaire. Porträt von
Gustave Courbet aus dem Jahr 1848.

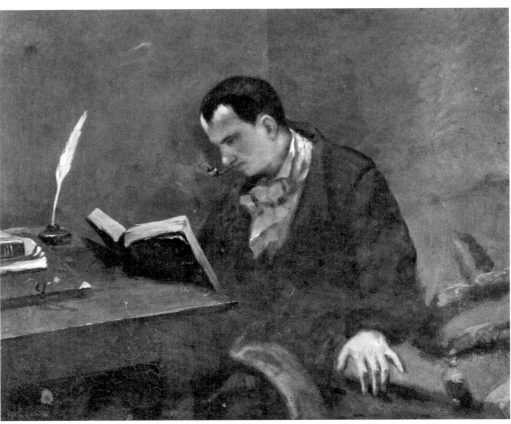

delaire von 1855 genauso aussieht und in der gleichen Pose (allerdings ohne Pfeife) gezeigt wird, wie er sieben Jahre früher gemalt wurde. Es handelt sich im *Atelier* demnach nicht um ein Porträt, sondern um ein die Zeit aufhebendes ikonographisches Zitat.

Baudelaire hat das *Atelier*-Gemälde wahrscheinlich bei Courbet oder anlässlich der Weltausstellung bzw. in dem von Courbet eigens für sich und seine von der Ausstellungsjury abgelehnten Werke eingerichteten Realismus-Pavillon gesehen, doch ist keine diesbezügliche Äußerung von ihm bekannt, so wie er überhaupt Courbet in seinem kunstkritischen Essay aus diesem Jahr, dem *Salon von 1855*, unerwähnt lässt. Fiel es ihm schwer, ein Werk zu kommentieren, auf dem er selber zu sehen war? War ihm seine Anwesenheit im Rahmen eines für den Realismus eintretenden Gemäldes, das heißt, seine Vereinnahmung für eine Tendenz, für die er einige Jahre zuvor noch Sympathien hegte, unangenehm? Tatsache ist, seine uneingeschränkte Bewunderung und Unterstützung galt dem romantischen Delacroix und auch als Dichter hatte er nur wenige programmatische Berührungspunkte mit dem von Courbet vertretenen Realismus. Oder störte es ihn, in Form eines vergangenen Porträts aktualisiert zu werden? War es überhaupt mit seiner hohen Auffassung der Literatur zu vereinbaren, dass inmitten eines Konglomerats seltsam erstarrter Menschen allein der Maler Courbet als Handelnder und Schöpfer hervorgehoben wurde? Für uns auf jeden Fall, die wir den ›gesamten‹ Baudelaire als einen der größten Dichter des 19. Jahrhunderts kennen, ist die Art und Weise seines Zitats auf dem Jahrhundertgemälde von Courbet in zweifacher Hinsicht irritierend: Der Schriftsteller wird erstens ganz an den Rand des Bildes versetzt, als friste er hinter dem vor ihm stehenden, vornehmen Ehepaar ein völlig unbemerktes Literatendasein. Und er wird, zweitens, nicht stehend gezeigt, sitzt auch nicht auf einem Stuhl (wie der deutlich besser positionierte Autor und Kritiker Jules Champfleury, der 1857, also im Erscheinungsjahr der *Blumen des Bösen*, eine Aufsatzsammlung unter dem Titel *Der Realismus* veröffentlichen wird), sondern wie erwähnt auf einem Tisch, in lockerer, aber etwas kindlicher Haltung und der Welt beinahe noch mehr abgewandt als die anderen Gestalten, so dass er gerade im Vergleich mit dem schöpferischen Courbet seltsam verniedlicht erscheint. In der *Atelier*-Karikatur von Quillenbois, der ihm wieder die Pfeife, die er im Bildnis von 1848 hatte, in den Mund steckt und ihn damit mit dem rauchenden Lümmel vor dem Gemälde gleichsetzt, wirkt er noch kindlicher und scheint sogar ein Nickerchen zu machen …

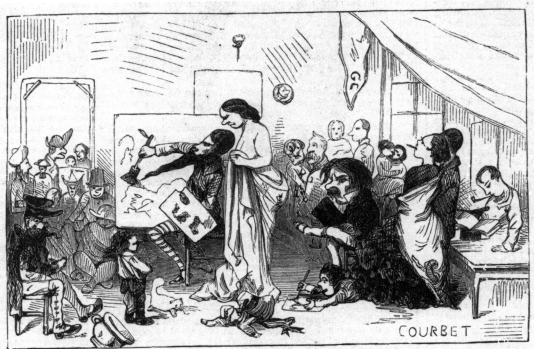

M. Courbet dans toute la gloire de sa propre individualité, allégorie réelle déterminant une phase de sa vie artistique. (Voir le programme, où il prouve victorieusement qu'il n'a jamais eu de maitre... de perspective.

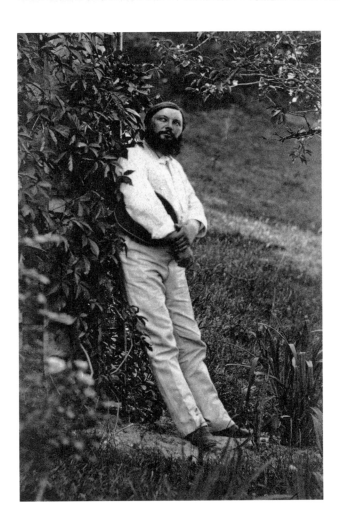

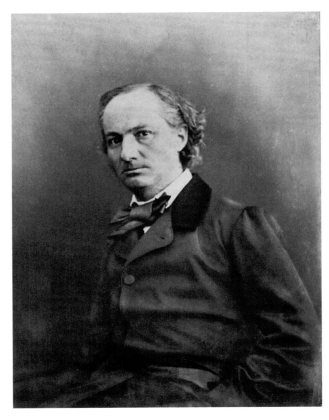

Das richtige Atelier von Courbet sah nicht so aus, wie es das Gemälde zeigt, und nie hatte sich dort die heteroklite Gesellschaft zusammengefunden, mit der es gefüllt ist. Auch ging Baudelaire nie in ein Atelier, um sich auf einen Tisch zu setzen und zu lesen. Das Gemälde fängt keine reale Situation ein, sondern ist – wie es der Untertitel auch formuliert – als »wirkliche Allegorie einer siebenjährigen Phase in meinem künstlerischen (und moralischen) Leben« konzipiert. Baudelaire ist lediglich ein Bestandteil dieser recht disparaten, allegorischen Inszenierung des wichtigen Lebensabschnittes des Malers seit 1848. Gemessen an Nadars *Pantheon* ist seine Stellung natürlich vorteilhaft, wenn auch immer noch peripher. Dass ihn Courbet zu seiner Anhängerschaft rechnet, beruht jedoch auf einem zeitgeschichtlich motivierten Missverständnis.

Karikatur von Courbets *Atelier des Malers* von Quillenbois (Charles-Marie de Sarcus), erschienen in *L'Illustration* am 21. Juli 1855.

Gustave Courbet, um 1861.

Aufnahme Baudelaires zur Zeit, als Courbet das *Atelier* malte. Foto von Nadar um 1854. »Einer meiner besten und ältesten Freunde, M. Félix Nadar, fährt nach London [...]. Ich bitte Sie, geben Sie Nadar alle Ratschläge und Hinweise, die Sie mir erteilt hätten. In zwei Worten – alles was Sie für Nadar tun, bewahre ich als Andenken in meinem Herzen.« (Charles Baudelaire in einem Brief an James McNeil Whistler vom 10. Oktober 1863).

Lyon

Im Taumel der Revolution

ourbet malt Baudelaire 1848, im Jahr der Februarrevolution, also während der kurzen republikanischen Phase des jungen, nämlich 27-jährigen Literaten, den er ein Jahr zuvor kennengelernt hat. 1860 vermerkt Baudelaire, es habe sich um 1848 eine ehebrecherische Allianz zwischen der literarischen Schule von 1830 (also der französischen Romantik) und der Demokratie gebildet. Diese Allianz beurteilt er als ungehörig, weil man nicht gleichzeitig die erlesenste Schönheit und das Volk lieben, also Partei für die anspruchsvollste Kunst und für das Menschlich-Soziale ergreifen könne, was allerdings Victor Hugo tue, dessen Bücher deshalb voller Schönheiten und Dummheiten seien. Für ihn selbst sei, so stellt er fest, die Revolution einem Rausch gleichgekommen, und weitere Notizen sowie kunstkritische Texte dokumentieren, dass die republikanische Begeisterung Baudelaires auf wenige Jahre begrenzt war.

Über seine tatsächliche Beteiligung an den Ereignissen von 1848 weiß man überdies wenig. Es wird erzählt, er sei am 24. Februar mit einem nagelneuen, gestohlenen Gewehr aufgetaucht und habe lauthals die Erschießung des Generals Aupick, also seines Stiefvaters verlangt. Dieser stand seit 1847 als Stabschef der École Polytechnique, die damals auch eine Offiziersschule war, vor. Es ist jedoch anzunehmen, dass Baudelaires Gewehr nie zum Einsatz kam, und schon gar nicht gegen den Stiefvater, der übrigens bald außer Reichweite war, da er im April vom Außenminister und Dichter Alphonse de Lamartine als Konsul nach Konstantinopel geschickt wurde. Baudelaire mit einem Gewehr: Das sieht nach einer Pose aus und Champfleury behauptet später, das Republikanische sei für den Dichter eine Attitüde, eine Form des Dandytums gewesen, während Asselineau in seiner 1868 erschienenen Baudelaire-Biographie schreibt, er habe die Revolution eher als Künstler denn als Bürger geliebt. Er liebäugelt eine Zeitlang mit einem romantischen oder utopischen Sozialismus, zeigt sich von

Die Kapelle des Collège Royal in Lyon, wo Baudelaire von 1832 bis 1836 zur Schule ging. Lithographie von François-Gabriel-Théodore Basset de Jolimont, erschienen in *Description historique et critique et vues pittoresques des monuments les plus remarquables de la ville de Lyon*. Lyon 1832.

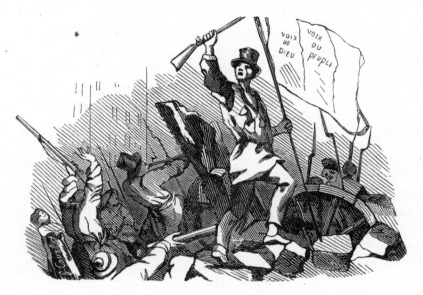

LE SALUT PUBLIC.

2ᵉ NUMÉRO.

VIVE LA REPUBLIQUE !

Les rédacteurs - propriétaires du Salut pu-
blic, *CHAMPFLEURY, BAUDELAIRE, et
TOUBIN ont retardé à dessein l'envoi du jour-
nal à leurs abonnés, afin de faire graver une
vignette qui servira à distinguer leur feuille d'une
autre qui s'est emparée du même titre.*

LES CHATIMENTS DE DIEU.

L'ex-roi se promène.

Il va de peuple en peuple, de ville en ville.

Il passe la mer ; — au-delà de la mer, le
peuple bouillonne, la République fermente
sourdement.

Plus loin, plus loin, au-delà de l'Océan, la
République !

Il rabat sur l'Espagne, — la République cir-
cule dans l'air, et enivre les poumons, comme
un parfum.

Où reposer cette tête maudite ?

A Rome ?... Le Saint-Père ne bénit plus les
tyrans.

Tout au plus pourrait-il lui donner l'absolu-
tion. Mais l'ex-roi s'en moque. Il ne croit ni à
Dieu, ni à Diable.

Un verre de Johannisberg pour rafraichir le
gosier altéré du Juif errant de la Royauté !...
Metternich n'a pas le temps. Il a bien assez d'af-
faires sur les bras ; il faut intercepter toutes les
lettres, tous les journaux, toutes les dépêches.
Et d'ailleurs, entre despotes, il y a peu de fra-
ternité. Qu'est ce qu'un despote sans couronne ?

L'ex-roi va toujours de peuple en peuple, de
ville en ville.

Toujours et toujours, vive la République !

den großen Gestalten der 1789er Revolution beeindruckt, weil sie den Heroismus des modernen Lebens zum Vorschein bringen, hegt indessen im Laufe der Zeit eine immer grundsätzlichere Abneigung gegen die politische Form der Republik. Der Taumel von 1848 ist bald vorbei und die Juni-Massaker, bei denen die Armee in Paris interveniert und es mehrere tausend Todesopfer gibt, sieht Baudelaire als Beleg für die angeborene Lust des Menschen am Zerstören, für dessen natürliche Liebe zum Verbrechen.

Als Kampfmittel zieht es der Republikaner Baudelaire vor, eine Zeitung zu gründen. Die Idee ist nicht gerade originell angesichts einer Flut an neuen Zeitungen und Zeitschriften im 19. Jahrhundert insgesamt und um 1848 insbesondere; Baudelaires Vorhaben war (wie vielen anderen) kein Erfolg beschieden. Das Projekt wird zusammen mit dem bereits erwähnten Kunstkritiker, Literaten und Realismusanhänger Jules Champfleury und einem weiteren Freund ausgebrütet, und sie geben dem die Republik lobenden Blatt, das sie selber in den Cafés verkaufen, den kämpferischen Titel *Le Salut public* (*Die öffentliche Wohlfahrt*). Für die zweite Ausgabe bitten sie Courbet um eine Barrikadenszene als Frontispiz. Dieser stellt seinen Holzschnitt im Rekurs auf Delacroix' *Die Freiheit führt das Volk* von 1830 her, lässt allerdings die allegorische barbusige und flaggenschwingende Marianne weg und hebt den zylindertragenden Bürger, mit einem Gewehr in der einen, der Flagge in der anderen Hand, als kämpfenden Helden auf die Barrikade. Die mit dieser Vignette geschmückte Ausgabe von *Le Salut public* ist allerdings auch die letzte. Eine längerfristige Zusammenarbeit von Baudelaire mit seinen ›realistischen‹ Freunden ist nicht möglich, die Berührungspunkte in ihren Auffassungen schwinden bald, denn Baudelaire, der so sehr für Delacroix, Théophile Gautier und E. A. Poe schwärmt, öffnet sich zwar für das gesamte Feld der Wirklichkeit und insbesondere für deren moderne Erscheinungsformen in Kunst und Literatur, aber er vertraut allein der Einbildungskraft als Mittel der Welterschließung. Mit einer ästhetischen Auffassung, die an den treuen Zugriff auf die Empirie glaubt und die Künste auch als Werkzeug zum Verständnis des Sozialen einsetzt, kann er nicht viel anfangen. Baudelaire verliert außerdem mit dem Ende 1851 stattfindenden Staatsstreich Louis-Napoleon Bonapartes und der 1852 folgenden Ausrufung des Zweiten Kaiserreiches gänzlich das Interesse an der Politik und seine sich immer mehr durchsetzende Grundüberzeugung von der unausrottbaren und allgegenwärtigen Existenz des Bösen tut dann ein Übriges, um sowohl republikanische wie demokratische, sozialistische und realistische Tendenzen ad acta zu legen.

Titelblatt der Zeitschrift *Le Salut public* (*Die öffentliche Wohlfahrt*) vom 1. oder 2. März 1848.

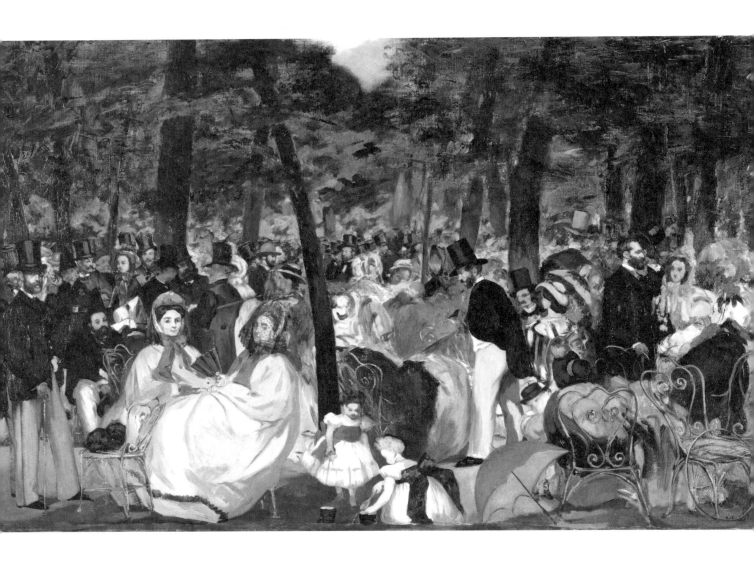

Im Tuileriengarten
mit Manet

Kommen wir zum nächsten Bild, auf dem Baudelaire zu sehen ist. Es stammt vom elf Jahre jüngeren Éduard Manet, einem Bewunderer von Delacroix und Courbet, dessen Gemälde *Der Absinthtrinker* 1859 von der Salonjury abgelehnt wurde. Es ist das ›realistische‹ Porträt eines Lumpensammlers, vielleicht durch Baudelaires Gedicht *Der Wein der Lumpensammler* aus der »Le Vin« überschriebenen Abteilung der *Blumen des Bösen* angeregt. Die beiden sind sich spätestens im Rahmen des 1862 gegründeten »Radierervereins« nähergekommen und verkehrten schnell freundschaftlich miteinander. Baudelaire widmet ihm 1864 das Prosagedicht *Das Seil*, worin es um den Selbstmord eines jungen Modells geht. Er schätzt seinen neuen Freund vor allem als Radierer, denn als Maler sieht er ihn auf einer vom Höhepunkt Delacroix absteigenden Kurve. Als bereits anerkannter Künstler fertigt Manet 1862 eine Zeitlang regelmäßig Studien im Tuileriengarten im Beisein von Baudelaire und diesen Schauplatz erhebt er – allerdings im Atelier – zum Gegenstand eines großen, *Konzert im Tuileriengarten* betitelten Gemäldes. Es zeigt eine Seite des geselligen Pariser Lebens, die Versammlung der guten Gesellschaft bei einem nachmittäglichen Konzert – wohl einer Militärkapelle – im Garten des Tuilerienpalastes. Das Thema ist insofern ›impressionistisch‹ behandelt, als die Menschen mit den Bäumen eine einheitliche Farbkomposition bilden, die Männer meist stehend, mit dunklem Gehrock, Zylinder und heller Hose, die Frauen sitzend, in ausladenden hellen Kleidern, wie auch die spielenden Mädchen. Manet hat im Vordergrund eine Reihe seiner Bekannten dargestellt. Er selbst steht ganz links in der Nähe des sitzenden Rossini; der Realist Champfleury, der Maler Fantin-Latour und Jacques Offenbach sind ebenfalls erkennbar. Andere sind mehr als Silhouette angedeutet als porträtiert und nur identifizierbar, wenn man um ihr Vorhandensein weiß. Das trifft insbesondere auf Baudelaire zu, der mit weitgehend verdecktem Körper im Profil, aber regelrecht ohne Gesicht

Konzert im Tuileriengarten von Édouard Manet aus dem Jahr 1862.

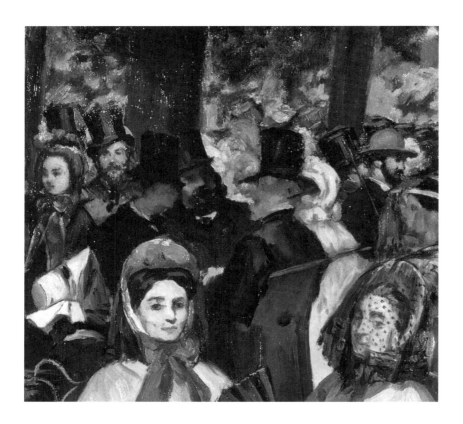

Charles Baudelaire (mit Zylinder, im Profil nach rechts). Ausschnitt aus Manets *Konzert im Tuileriengarten*.

»Bei all dem Schönen, das die Augen rings entzückt, / Schwankt, Freunde, wohl der Wunsch, was er zumeist sich wähle; / Doch Lola de Valence erstrahlt gleich dem Juwele, / Das schwarz und rosig blinkt, von seltnem Reiz geschmückt.«
Das Gedicht *Lola de Valence* (übersetzt von Wolf von Kalckreuth) von 1863 trägt den Untertitel »Inschrift für ein Bild von Édouard Manet«. Gemeint ist die Radierung von 1862.

Charles Baudelaire. Radierung von Édouard Manet aus dem Jahr 1862.

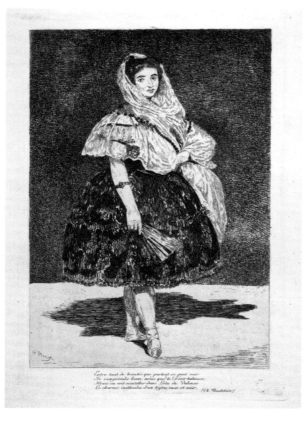

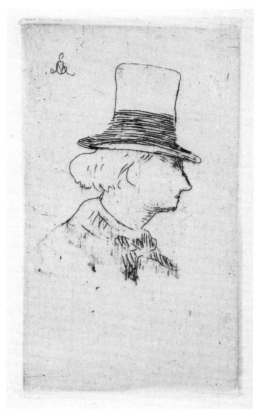

und nur an seinem längeren Haar zu erkennen ist. Er ist, was der Realität durchaus entspricht, ebenso modisch-elegant wie die anderen gekleidet, trägt einen schönen Zylinder – er ließ sich seine Hüte aus Seide bei guten Hutmachern herstellen – und erscheint demnach nicht in der Stellung eines von Geldsorgen geplagten Außenseiters oder gar eines verfemten Dichters.

Wie Courbet mit seinem *Atelier* wollte Manet seinem Freundeskreis eine Hommage darbringen, doch tut er dies ohne allegorische Absicht und lässt seine Bekannten glaubwürdigerweise im Freien zusammenkommen. Baudelaire befindet sich im Gespräch mit seinem Freund Théophile Gautier und dem Baron Taylor. Baudelaire schätzte die spanische Kunst, hat zusammen mit Manet Aufführungen einer spanischen Balletttruppe besucht und Manets Bildnis der Tänzerin Lola de Valence mit einem gleichnamigen Vierzeiler bedacht; Gautier hat einen Spanienreisebericht publiziert, während der Museumsbeamte Baron Taylor viele spanische Werke (auch Goyas) für den Louvre eingekauft hat (in Nadars *Pantheon* von 1854 steht er übrigens an siebter Stelle, Gautier an achtundvierzigster). Die Dreiergruppe könnte also etwas über eine gemeinsame spanische Vorliebe und deren Bedeutung für Manets Ästhetik aussagen, ja vielleicht den das Gemälde prägenden Schwarzweiß-Kontrast als Rückgriff auf Goyas Radierungskunst erklären. Baudelaire erwähnt jedoch auch das *Konzert im Tuileriengarten* erstaunlicherweise mit keinem Wort, obwohl es ihm als Darstellung des modernen Lebens und der großstädtischen Mengen, wie er sie in seinem 1863 erschienenen Aufsatz über den Zeichner Constantin Guys programmatisch verlangt, eigentlich entgegenkommt. Dort ist von der Lust des Daseins in der Menge, im Wogenden, Flüchtigen und Unbegrenzten die Rede, und in diese Richtung geht Manet mit seinen versammelten Menschen, die zu farbigen Abbreviaturen für die festliche Atmosphäre des Städtischen werden. War Baudelaire das Gemälde doch zu hart gefugt? Wollte er sich wiederum nicht über ein Bild, das ihn darstellt, äußern? Störte ihn seine im Vergleich zu anderen Gestalten sehr zurückgenommene, nur schemenhaft angedeutete, auf dunklem Hintergrund schlecht erkennbare Gestalt? Denn immerhin war er im Vergleich zur Zeit von Courbets *Atelier* nun als bedeutender Dichter, Essayist und Übersetzer hervorgetreten. Manet, der sein Profilbild mit Zylinder später als kleine Radierung verwenden wird, scheint ihn in der Tat wie Courbet mehr zu zitieren als zu porträtieren. Erst der gut identifizierbare Maler, der unmittelbar hinter ihm steht, Henri Fantin-Latour, wird ihn in einem weiteren Gruppenbildnis besser behandeln.

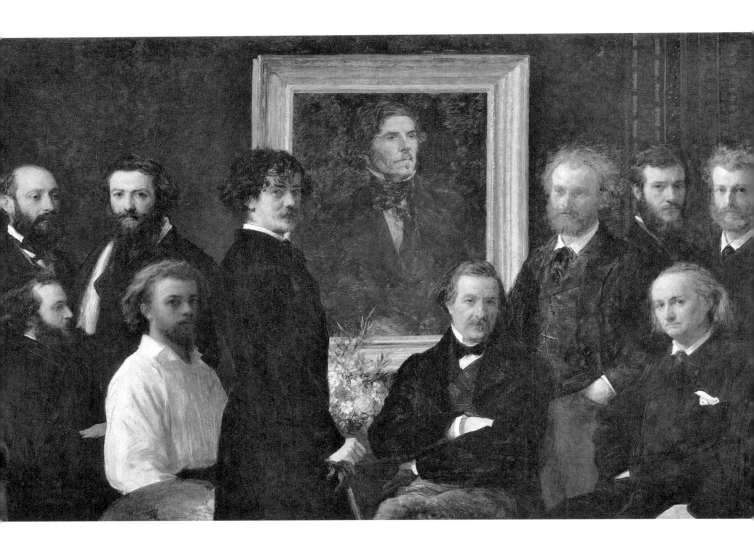

Im Kreis der Delacroix-Bewunderer

Der 1836 geborene Fantin-Latour, der Gemälde von Eugène Delacroix für englische und amerikanische Kunden kopiert hatte und Ende der fünfziger Jahre bei etlichen Künstlern (Courbet, bei dem er zwei Jahre arbeitete, Degas, Manet, Whistler und anderen) eingeführt wurde, hat vier Gruppenbildnisse mit Künstlern, Schriftstellern und Musikern angefertigt. Das erste entstand 1863 als *Hommage an Delacroix*. Fantin-Latour fand die offizielle Ehrung für den im August dieses Jahres verstorbenen Delacroix zu lau und versammelte deshalb Verehrer und Unterstützer auf einem großen Huldigungsbild, das 1864 ausgestellt wurde. Er dachte zunächst daran, die Gruppe um eine Delacroix-Büste zu platzieren, entschied sich dann für eine eher frontale Darstellung mit einem Bildnis des Meisters an der Wand. Die zehn Versammelten – die für uns bekanntesten sind Manet, Whistler (der halb seitlich steht und den Kopf wendet), Fantin-Latour selbst in heller Malerkluft und mit Malerpalette, Champfleury und Baudelaire – schauen indessen nicht auf das Delacroix-Porträt, sondern auf den Bildbetrachter. Baudelaire blickt im Vergleich zu den anderen ziemlich streng, fast etwas skeptisch.

Er hatte gewünscht – so weiß man aus Zeugnissen von Freunden –, dass Delacroix zusammen mit seinen literarischen Vorbildern Shakespeare, Goethe und Byron gezeigt werde, und er war beim Endprodukt durch das Vorhandensein des den Realismus verkörpernden Champfleury (der auf all den hier angeführten Bildern in Baudelaires Nähe zu sehen ist!) irritiert, zumal Champfleury einmal mehr eine wichtigere Stellung einnimmt, denn er sitzt beinahe in der Mitte. Wie in Courbets *Atelier des Malers* und – durch die Darstellungsweise – in Manets *Konzert im Tuileriengarten* scheint Baudelaire etwas an den Rand gedrängt, obwohl er zweifelsohne der wichtigste Delacroix-Verteidiger war und gerade erst, 1863, eine umfassende Gedenkschrift als Hommage an den verstorbenen Meister publiziert

Henri Fantin-Latours *Hommage an Delacroix*. Gemälde von 1863.

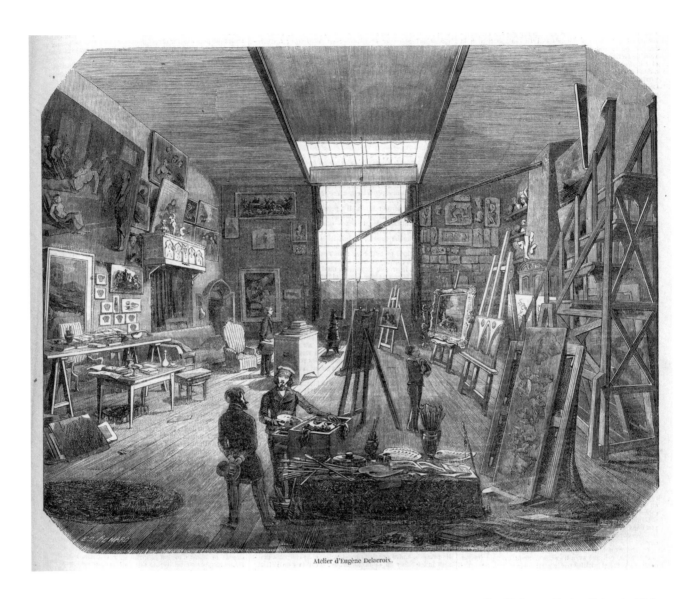

Atelier d'Eugène Delacroix.

Das Atelier von Eugène Delacroix. Stich
aus dem Jahr 1852 von Renard. Delacroix'
Atelier befand sich damals in der Rue
Notre Dame de Lorette. 1857 zog er in
die Rue Fürstenberg (nahe der Kirche
Saint-Sulpice), wo sich heute das Musée
Delacroix befindet.

hatte. War er deshalb auch mit diesem Gruppenbildnis unzufrieden? Oder behagte ihm Fantin-Latours realistische Komposition nicht? Er hat jedenfalls diese Hommage ebenso wenig wie die anderen Bilder in einem Aufsatz oder in einem Brief kommentiert.

Fantin-Latour plante übrigens 1871, also zum fünfzigsten Geburtstag des 1867 verstorbenen Baudelaire, eine ähnliche Hommage an den Dichter der *Blumen des Bösen* mit seinem Bildnis an der Wand und einer Gruppe von ihn bewundernden Dichtern davor, er dachte an Paul Verlaine und Arthur Rimbaud, sogar Victor Hugo war im Gespräch (hat aber abgelehnt). Doch dazu kam es nicht: Das *Eine Tischecke* betitelte Gemälde wurde zwar gemalt und 1872 ausgestellt, es zeigt acht Dichter an einem Tisch, darunter Verlaine und Rimbaud – aber Baudelaire glänzt durch Abwesenheit.

Familiengeschichten

Mit den Bildern von Nadar, Courbet, Manet und Fantin-Latour sind wir in die Welt des späteren Dichters eingedrungen. Wie sieht es mit dem mehr privaten und vor allem mit dem noch sehr jungen Baudelaire aus? Unser Wissen über diese Phase ist spärlich, da es Zeugnisse von Freunden und Bekannten erst ab der Mitte der vierziger Jahre gibt. Von der Familie haben wir so gut wie keine Informationen, von Baudelaire selbst lediglich einige Briefe, aber weder Autobiographie noch Tagebuch. Er hegt wohl ab 1859 ein autobiographisches Vorhaben, welches, so verkündet er zumindest seiner Mutter gegenüber, Rousseaus *Bekenntnisse* in den Schatten stellen solle, aber das ambitionierte Projekt – *Mein entblößtes Herz* – existiert nur in Form von Ansätzen, genauer von vereinzelten Sätzen, die keine Lebensbeschreibung, sondern zusammen mit anderen unter den Überschriften *Raketen* und *Hygiene* rubrizierten Notizen eher eine Sammlung zugespitzter Gedanken bilden, in denen offenbar eine Erkundung des eigenen Werdegangs nicht vorgesehen ist.

Mein entblößtes Herz enthält ganz wenige Notate zur Kindheit. Baudelaire vermerkt zum Beispiel, er habe schon früh das Gefühl der Einsamkeit erfahren, jedoch auch eine sehr akute Lust am Leben und am Vergnügen empfunden. Ihm scheinen demnach zwei sehr widersprüchliche Gefühle von Anfang an vertraut gewesen zu sein: der Ekel vor dem Leben und die Ekstase – typisch für einen »nervösen Faulenzer«. Er wollte manchmal Papst (aber militärischer Papst), manchmal Schauspieler sein, und diese »Halluzinationen« empfand er als wollüstig. Und im Theater haben ihm schon als Kind vor allem die Lüster gefallen. In den *Raketen* hält er einmal fest, er habe bereits als Kind Geschmack an den Frauen gefunden und den Duft des Pelzes mit demjenigen ihrer Trägerin verwechselt. Seine Mutter habe er wegen ihrer Eleganz geliebt, er sei also schon früh ein Dandy

Die Kirche Saint-Sulpice. Foto von Édouard Baldus, entstanden zwischen 1851 und 1870. In Saint-Sulpice wurde Baudelaire getauft; ab 1855 malte Delacroix die Engelskapelle aus.

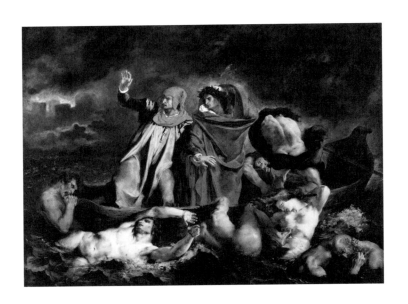

gewesen. Diese wenigen Notizen handeln demnach von der Lebenslust. Etwas anders klingt es freilich in der ersten Strophe des Gedichts *Der Feind*, die Stefan George folgendermaßen übersetzt: »Die ganze kindheit war mir ein gewitter / Nur hie und da von lichtem strahl durchstreift. / Der sturm der regen schadeten so bitter / Dass wenig frucht in meinem garten reift.« Aber das ist geschildert aus der späteren, melancholischen Perspektive in einem Sonett (Baudelaires Lieblingsform in den *Blumen des Bösen*), das die Zeit als alles verschlingende düstere Macht begreift.

Wie sieht es auf der faktischen Ebene aus? Charles Pierre Baudelaire erblickt das Licht der Welt in Paris am 9. April 1821. Seine Mutter, Caroline Dufaÿs (die Schreibung des Namens variiert), 1794 in London von emigrierten Eltern geboren, ist 27 Jahre, während sein Vater François 62 Jahre alt ist (ein »seniles Verhältnis«, urteilt später Baudelaire). Sie haben 1819 geheiratet. François hatte einen vierzehnjährigen Sohn aus erster Ehe, Alphonse, der später Rechtsanwalt wurde, aber so gut wie keine Rolle in Baudelaires Leben spielt.

Die Familie wohnt im Quartier Latin, der kleine Charles wird im Juni in der benachbarten Kirche Saint-Sulpice getauft, deren eine Kapelle Delacroix zwischen 1855 und 1861 mit zwei monumentalen Wandmalereien und einem Deckengemälde schmückt, die der Kunstkritiker Baudelaire loben wird. Spaziergänge finden im nahegelegenen Jardin du Luxembourg statt, der auf Napoleons Wunsch mit Kinderspielplätzen und Unterhaltungseinrichtungen versehen wurde und wo sich der pensionierte Vater, der ein sehr mittelmäßiger (»abscheulicher«, sagt Baudelaire) klassizistischer Hobbymaler war und als Verwaltungsbeamter sein Geld verdient hatte, seinem Jungen die Statuen und die Schönheiten der Natur zeigt – so vermuten es zumindest einige Baudelaire-Biographen. Ob er mit ihm auch das dem Publikum offenstehende und seit 1818 für »lebende Künstler« bestimmte Musée du Luxembourg, mit dessen Konservator er befreundet war, betrat, weiß man nicht. Aber es ist überaus reizvoll, sich den kleinen Charles mit seinem Vater zum Beispiel vor Delacroix' *Dante-Barke* (1822) vorzustellen! Sicher ist, dass Baudelaire später dieses Museum und den Garten allein oder mit Freunden häufiger besuchte.

Man weiß wenig über den Vater und kennt von ihm lediglich ein undatiertes Ölbildnis von Jean-Baptiste Regnault, das Baudelaire offenkundig Zeit seines Lebens bei sich gehabt hat. François stirbt im Februar 1827 und leitet damit das glücklichste Jahr im Leben des

Dantes Barke. Das Gemälde von Eugène Delacroix aus dem Jahr 1822 hing damals nicht im Louvre, sondern im Musée du Luxembourg.
»Kein Werk offenbart meines Erachtens besser die Zukunft eines großen Malers als Delacroix' *Dante und Vergil in der Unterwelt*.« (*Salon von 1846: Eugène Delacroix*).

Baudelaire als Zwölf- oder Dreizehnjähriger. Porträt um 1833.

Das Palais du Luxembourg im Jardin du Luxembourg. Aufnahme von Adolphe Giraudon, um 1890.

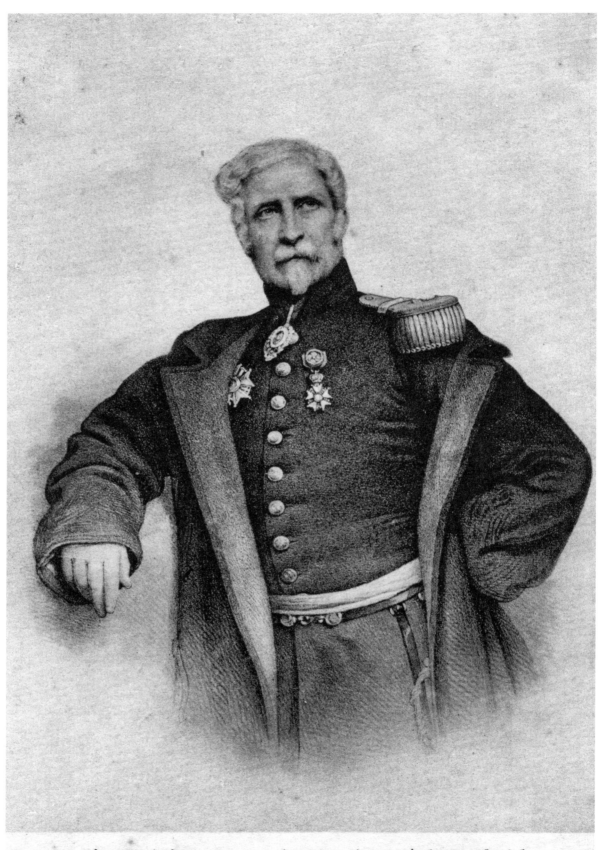

GRAVELINES. - Portrait du Général Aupick (1788-1857)

kleinen Charles ein – so ist es zumindest einem langen, von heftigen Emotionen bestimmten Brief zu entnehmen, den Baudelaire am 6. Mai 1861 an seine Mutter schreibt. Sie müssen aus Geldgründen die schöne, mit Kunstwerken geschmückte Wohnung im Quartier Latin verlassen und ziehen für den Sommer nach Neuilly in ein Häuschen, wo sie nur für ihn da ist, gleichzeitig ein Idol und eine Freundin und am liebsten, schreibt er ihr in besagtem Brief, möchte er diesen Zustand wiederherstellen.

Was danach, bereits im November 1828, erfolgt, ist schlimm genug für den kleinen verliebten Jungen, nämlich eine zweite Heirat Caroline Baudelaires mit einem Mann der Armee, dem 1789 geborenen Jacques Aupick, den sie im Frühjahr kennengelernt hat. Man wohnt nun in der Rue du Bac, kann also über den Pont Royal im Tuileriengarten spazieren gehen. Herr Aupick muss die Familie im Mai 1830 verlassen, um an der Eroberung Algiers (bis Anfang Juli) teilzunehmen, er bleibt bis Juli 1831 in Algerien und wird dann im November nach Lyon geschickt, um den Aufstand der Seidenweber (bekannt als »Révolte des Canuts«) zu bekämpfen; der zweite Aufstand findet 1843 statt und wird von der Armee mit Hilfe der Artillerie niedergeschlagen, wobei Aupick sich auszeichnet und zum Oberst befördert wird. Im Februar 1832 ziehen Caroline Aupick und ihr Sohn auch in die Handelsstadt, wo sie bis 1836 bleiben; Charles lebt als Pensionär in einer Familie, dann in der Schule. Er hat sich über diese Phase seines Lebens, die Ereignisse und die Rolle seines Stiefvaters als Ordnungshüter nie geäußert und wird später Lyon vor allem mit dem Geruch von Kohle verbinden.

Baudelaire ist fünfzehn Jahre alt, als man im Januar 1836 nach Paris zurückkehrt, weil Aupick nun zum Generalmajorstabschef in der Hauptstadt avanciert ist. Charles wird Schüler im ehrwürdigen Collège royal Louis-Le-Grand, wo er sich besonders in den alten Sprachen auszeichnet (er wird gelegentlich lateinische Verse schreiben und ein lateinisches Gedicht in die *Blumen des Bösen* aufnehmen). Anfang 1839 wird er wegen einer Unfolgsamkeit ausgeschlossen, schafft aber trotzdem im August dank privater Repetitorien das Baccalauréat, während sein Stiefvater zum Brigadegeneral ernannt wird.

Da Charles sich immer mehr in »schlechten«, also künstlerischen Kreisen aufhält, will die Familie ihn vom »glitschigen Pariser Pflaster« fernhalten, indem sie ihn auf Reise schickt. Doch denkt man nicht an eine Bildungsreise – etwa nach Italien –, nein, der Einfall ist exotisch-

Der General Jacques Aupick.
Historische Postkarte.

Lyon um 1861. Foto von Édouard Baldus.

Der Aufstand der Weber 1834 in Lyon.
Anonymer Druck des Verlags J.-P. Clerc
in Belfort.

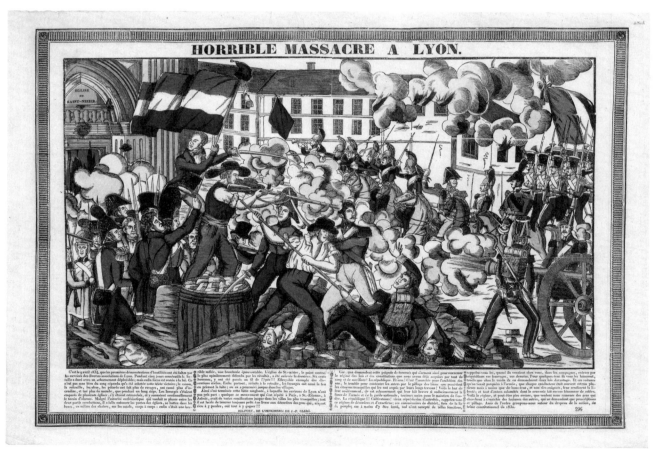

orientalistisch (also auch zeitgemäß kolonialistisch): Calcutta, Indien ist das ihm bestimmte Ziel, offenbar mit dem Hintergedanken, den Sohn für den Handel zu interessieren, was gründlich missglückt. Die von Bordeaux Anfang Juni ausgelaufene Fregatte wird jenseits des Kaps der Guten Hoffnung durch einen Sturm schwer beschädigt und muss auf Mauritius die allernotwendigsten Reparaturen vornehmen. Dort, in Port Louis, genießt Charles die Gastfreundschaft einer kreolischen Familie. Dann segelt man weiter Richtung Insel Réunion (damals hieß sie Île Bourbon), um gründlichere Arbeiten auszuführen. Der Kapitän meldet dem General, Herr Baudelaire sei seit Anfang der Reise nicht von seiner »uneingeschränkten Vorliebe für Literatur« (er las anscheinend unter anderem intensiv Balzac) abzulenken gewesen und habe sich auch keinerlei Mühe gegeben, sei's mit Seeleuten, sei's mit mitreisenden Militärs oder Kaufleuten in Kontakt zu treten, er würde sich sogar durch seine vorgetragenen Ansichten und seine Ausdrucksweise bewusst isolieren. Charles ergreift denn auch die erste sich bietende Möglichkeit, um nach Frankreich zurückzusegeln, und nach einem Zwischenhalt in Kapstadt und einem erneuten gefährlichen Sturm trifft er am 16. Februar 1842 »mit der Weisheit in der Tasche« wieder in Bordeaux ein.

Einige Kommentatoren erblicken in dieser seltsamen Reise die Quelle für bestimmte poetische Bilder des Dichters oder statuieren sogar eine lebenslange Sehnsucht nach der exotisch-anderen Welt, als setze Sehnsucht unbedingt ein reales Erlebnis oder einen wirklichen Verlust voraus, als könnte man sich nicht – gerade im Zeitalter der Romantik und des Orientalismus – nach einem südlichen Wunschland sehnen, gerade weil man es nicht kennt. Baudelaire hat in mehreren Gedichten das Reisen, das Meer, den Aufbruch in die Ferne zelebriert, aber das muss nicht nur auf diese Seefahrt zurückgeführt werden. Zwei Gedichte hat er wohl tatsächlich von der Reise selbst mitgebracht: das Sonett *An eine kreolische Dame* (geschrieben für seine Gastgeberin auf Mauritius) und eine erste Fassung des *Albatros*, in der er den Dichter (im Kern also bereits sich selbst!) mit dem von Matrosen gefangenen Meeresvogel vergleicht, der den Flug, die Weite und die Lüfte zum Leben benötigt und sich auf dem Schiffsdeck – sprich: auf dem Boden der Tatsachen – gerade wegen seiner breiten Flügel nur in lächerlicher Weise bewegen kann.

Lächerlich bewegt hätte sich Baudelaire wohl auch als Jurastudent. Denn in Ermangelung eines bürgerlichen Berufszieles und wie vor ihm bereits Balzac schreibt er sich in die juristische Fakultät ein, ohne

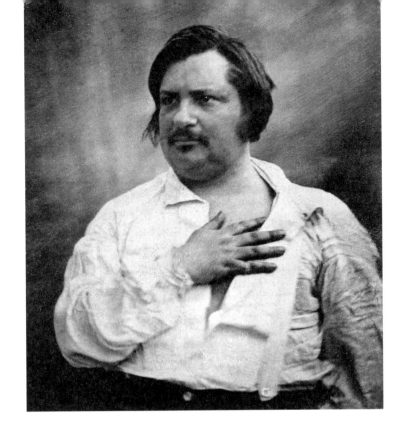

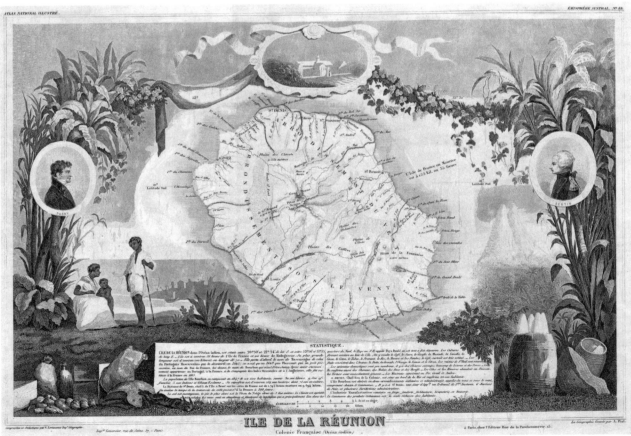

STATISTIQUE.

ÎLE DE LA RÉUNION

Colonie Française (Océan indien.)

allerdings Vorlesungen zu besuchen. Und wie Balzac entscheidet er sich für den Schriftstellerberuf oder eher für das Schriftstellerdasein. Es gibt jedoch einen gewichtigen Unterschied: Balzac wurde für zwei literarische Probejahre von seinem Vater finanziell unterstützt und erwies sich sofort als schreibend produktiv; Aupick hätte sicherlich nie Geld in ein solches Unternehmen investiert und Baudelaire wäre auch nie in Balzacs Manier ›beruflich‹ produktiv geworden, aber er benötigt auch kein Stipendium, da er am 9. April 1842 volljährig wird (das geschah damals mit 21) und damit in den Genuss des ansehnlichen Erbes (umgerechnet über 300.000 Euro) seines Vaters kommt.

Honoré de Balzac. Daguerreotypie von Louis-Auguste Bisson, um 1842.

Île de la Réunion. Colonie Française. Karte von Victor Jules Levasseur aus dem Jahr 1850.

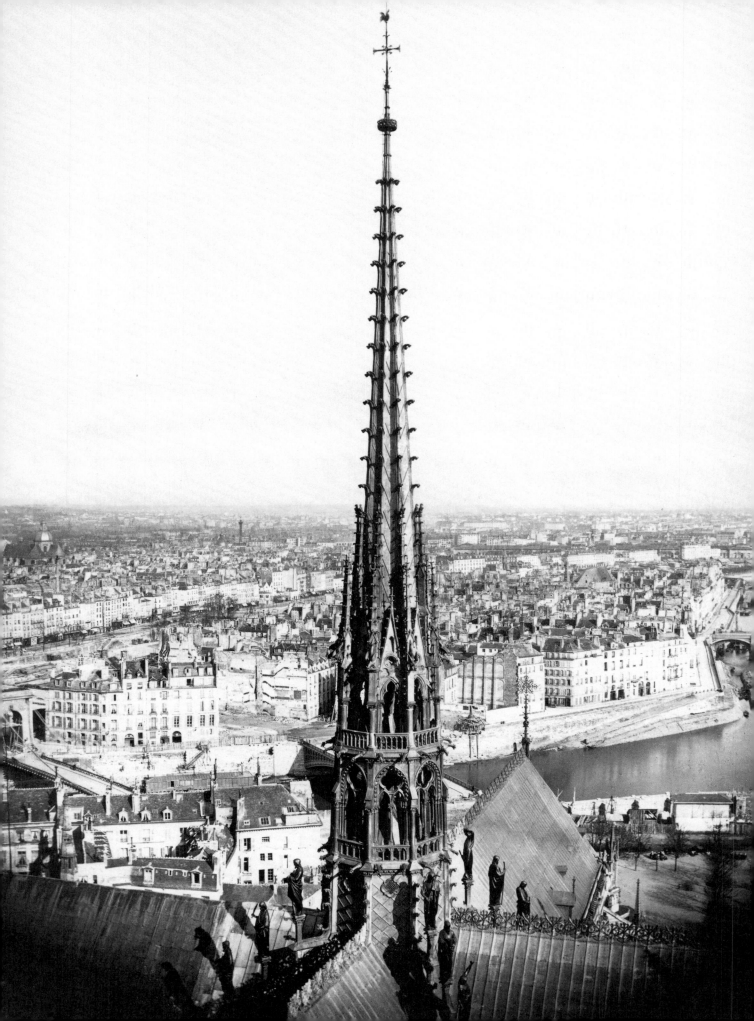

Zwischenstation auf der Insel Saint-Louis

An diesem Punkt erfolgt demnach der wohl entscheidende Schritt im Leben Baudelaires: Er informiert das Ehepaar Aupick über seinen Wunsch, Schriftsteller zu werden, das heißt unter keinen Umständen den von ihnen ersehnten bürgerlichen Lebensweg einzuschlagen, und zieht bald – für fast drei Jahre – auf die Île Saint-Louis. Diese ist um 1842 kein Vorzugswohnviertel, denn die teilweise noch spürbar mittelalterliche Struktur und die schlecht gepflegte Bausubstanz machen sie zu einem etwas unattraktiven Wohngebiet, wo etliche Stadtpaläste verwahrlost sind. Es halten sich deshalb neben älteren Menschen vorwiegend Handwerker und Künstler dort auf, was die Entstehung einer Boheme begünstigt. Eine andere Boheme entfaltet sich im Quartier Latin, wo der beinahe gleichaltrige Henri Murger wohnt, der von 1847 bis 1849 die *Szenen aus dem Boheme-Leben* (heute noch bekannt wegen der darauf basierenden Oper *La Bohème* von Puccini, 1896) als Feuilleton veröffentlicht; die Buchausgabe erfolgt 1851, zwei Jahre vor *Kleine Traumschlösser der Boheme* von Gérard de Nerval, der seinerseits um 1835 eine Boheme in unmittelbarer Nähe des Louvre (in der zum Abriss bestimmten Doyenné-Straße) genossen hatte und bei dem man dem Vorbild des galanten Festes im Stil des 18. Jahrhunderts huldigte. Laut Murger ist ein »bohème« – das Wort ist angelehnt an »bohémien«, das heißt Zigeuner – derjenige, der sich der Kunst widmet, ohne über andere Existenzmittel als die Kunst selber zu verfügen. Die Boheme, eine insbesondere in Paris Hochkonjunktur feiernde Subkultur, ist ein »Praktikum des Künstlerlebens«, das entweder zur Akademie (zur gesellschaftlichen Anerkennung), zum Kranken- oder gar zum Leichenschauhaus führt. Doch Baudelaire ist eben zunächst kein brotloser »bohème«, er verfügt ja über Geld, kann seine Schulden begleichen und sorglos neue machen. Auf der Île Saint-Louis wohnt er zunächst am Quai de Béthunes, dann, im Frühling 1843, mietet er sich in das oberste Stockwerk des Hôtel Pimodan ein, mit Blick auf

Notre-Dame de Paris. Blick auf den neuen, vom Architekten Eugène-Emmanuel Viollet-le-Duc entworfenen Turm und das mit Skulpturen besetzte Dach. Im Hintergrund die Île Saint-Louis. Foto von Charles Marville, um 1860.

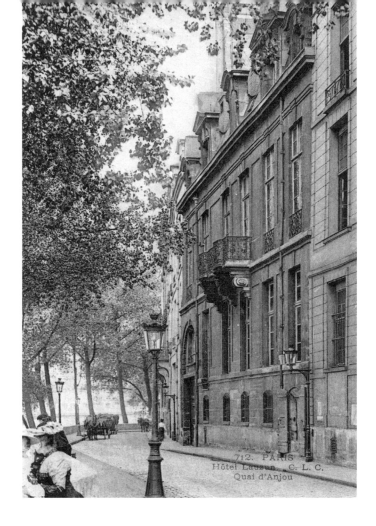

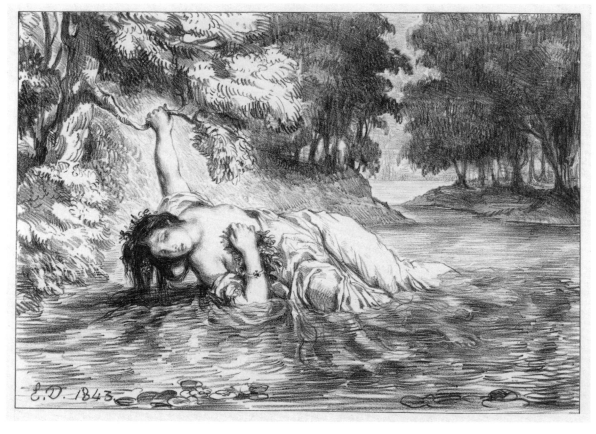

die Seine. Berühmt ist diese Stätte, weil auf der Beletage gegen Ende 1845 Haschischfeste oder -experimente beim Künstler Fernand Boissard de Boisdenier stattfinden, an denen neben Literaten und Künstlern auch Ärzte, die sich für den Zusammenhang von Rausch, Halluzination und Wahn interessieren, teilnehmen. Théophile Gautier hat eine solche »Fantasia« genannte Sitzung in seiner phantastischen Erzählung *Der Haschischklub* humoristisch geschildert. Baudelaire, der zu diesem Zeitpunkt nicht mehr im Hôtel Pimodan wohnt, nimmt gelegentlich daran teil, weil er sich prinzipiell für die bewusstseinserweiternde und imaginationsfördernde Wirkung von Alkohol und Rauschgift interessiert. Er muss außerdem zeit seines Lebens immer wieder Opium in Form von Laudanum einnehmen, um die auf eine Geschlechtskrankheit zurückzuführenden Schmerzen zu bekämpfen. Dem Thema des Rausches mittels Wein, Haschisch und Opium widmet er in den fünfziger Jahren etliche Aufsätze, die 1860 als Buch unter dem Titel *Die künstlichen Paradiese* erscheinen; im Opium-Teil werden Thomas de Quinceys 1821 veröffentlichte *Confessions of an English Opium-Eater* zusammenfassend und kommentierend adaptiert. Baudelaire spricht sich gegen jegliche Hilfsmittel aus, weil sie zwar Einbildungen, ja Wahnbildungen auf den Plan rufen, aber den Willen außer Kraft setzen, den er, zusammen mit dem Verstand, der Luzidität und der Formbeherrschung als unerlässlich für das Schreiben erachtet.

Es wurde schon angedeutet: Zur Boheme gehört die Liebe auch in ihrer sogenannten leichten, nämlich käuflichen Form. Das sehr verbreitete Phänomen der Prostitution lässt sich im 19. Jahrhundert in soziale Typen auffächern, von der Kurtisane (»cocotte«, »demimondaine«, »lionne«) über die aus kleinbürgerlichem oder Handwerkermilieu stammende und mit einem Rest an Respektabilität ausgestattete »grisette« oder »lorette« bis hin zu den Berufsprostituierten der untersten Schicht. Baudelaire infiziert sich bei einer solchen Frau recht früh und spürt seitdem den in seiner Dichtung wichtigen Zusammenhang von Blumen mit dem Bösem, von Eros mit Schuld, Krankheit oder Tod am eigenen Leibe. Viel wichtiger ist aber, dass er sich um 1844 auf der Insel Saint-Louis richtig verliebt und zwar in eine Frau, von der man nicht einmal den Geburts- oder Todestag weiß: Jeanne Duval (bzw. Lemer, Lemaire oder Prosper, denn sie wechselte ihren Namen, wohl um ihren Schuldnern zu entkommen), eine schöne Mulattin, die kleinere Rollen auf kleineren Bühnen spielt, offenkundig auch zeitweilig die Mätresse von Nadar ist und die sich wohl gelegentlich als »grisette« durchschlägt. Was Herr Aupick von

Das Hôtel de Lauzun (Hôtel Pimodan) auf der Île Saint-Louis. Historische Ansichtskarte.

Thomas de Quincey. Gemälde von John Watson-Gordon, um 1845. Baudelaire schätzte de Quincey und übersetzte 1860 verdichtend und kommentierend dessen *Confessions of an English Opium-Eater* (*Bekenntnisse eines englischen Opiumessers*, 1821).

Delacroix »vermag es nicht allein das Leiden am besten zu gestalten, sondern vor allem [...] den inneren Schmerz auszudrücken« (*Salon von 1846: Eugène Delacroix*). *Ophelias Tod*. Lithographie von Eugène Delacroix aus seiner Serie mit Illustrationen zu Shakespeares *Hamlet* von 1843.

dieser Liaison dachte, ist nicht überliefert, aber leicht vorstellbar. Madame Aupick nannte Jeanne die »schwarze Muse« und sie hat nach dem Tod ihres Sohnes seine gesamte Korrespondenz mit diesem von ihr gehassten Wesen den Flammen übergeben. Vielleicht machten gerade ihre ›Schwärze‹ und ihr Außenseiterstatus sie für Baudelaire so anziehend. Er mietet ihr jedenfalls auf der Île Saint-Louis eine Wohnung in der Nähe des Hôtel Pimodan, später wohnen sie zeitweilig zusammen, sind aber auch immer wieder entzweit. Ab 1852 will er sich die Konkubine offenbar in mehreren Anläufen ganz vom Leib halten, doch eine unwiderrufliche Trennung findet nicht statt. Er wird auch weiterhin, soweit seine Mittel es ihm erlauben, für sie sorgen und noch Anfang der sechziger Jahre, als sie halbgelähmt ins Krankenhaus eingeliefert wird, sich um sie kümmern, denn auf ihren deklarierten Bruder (vielleicht ihr Zuhälter) ist kein Verlass. Wir besitzen von Jeanne Duval einige Zeichnungen aus Baudelaires Hand sowie ein 1862 angefertigtes Gemälde von Manet, auf dem sie mit hageren Zügen auf einem Sofa liegt und, einer Riesenpuppe gleich, beinahe unter ihrer breiten Krinoline verschwindet.

Als Charles Jeanne kennenlernt, hat er so gut wie nichts veröffentlicht, und geriert sich eher als Kunstliebhaber und -sammler. Er kann sich schöne Möbel, Kleider und einige Bilder leisten. Er liebt Karikaturen (und widmet 1855 dem *Wesen des Lachens* eine schöne Studie), erwirbt Delacroix' Hamlet-Lithographien und lässt seinen Freund, den jungen und ebenfalls auf der Insel wohnenden Maler Émile Deroy eine kleinformatige Kopie von dessen *Frauen von Algier* herstellen. Deroy, der schon 1845 sterben wird, malt auch 1844 ein Ölbildnis von Charles als Dandy mit hübschem Bärtchen. Baudelaire-Dufaÿs (wie er sich nennt) verknüpft in der Tat das Literatendasein mit einer aristokratischen Haltung, die jedoch nicht diejenige der Galanterie und des galanten Festes ist, sondern – moderner, städtischer und englischer – des Dandytums. Er, der zeit seines Lebens auf ein distinguiertes Äußeres viel Wert legt und stets bereit ist, neue Schulden zu machen, um seine Garderobe zu erneuern, verknüpft sein Dandytum mit dem Eintauchen in das großstädtische Gewimmel unter Beibehaltung einer ästhetisch-beobachtenden Haltung, die mit Überlegenheit, Selbstkontrolle und -bespiegelung verbunden ist und vor allem eine antibürgerliche Haltung bedeutet. Und dazu gehört nicht nur romantische Philisterkritik, sondern – verstärkt wieder nach dem revolutionären Zwischenspiel – die Ablehnung moderner Tendenzen wie Fortschrittsgläubigkeit und demokratisch-republikanisches Brüderlichkeitspathos.

Jeanne Duval. Eigenhändige Zeichnung von Charles Baudelaire, um 1858–1860.

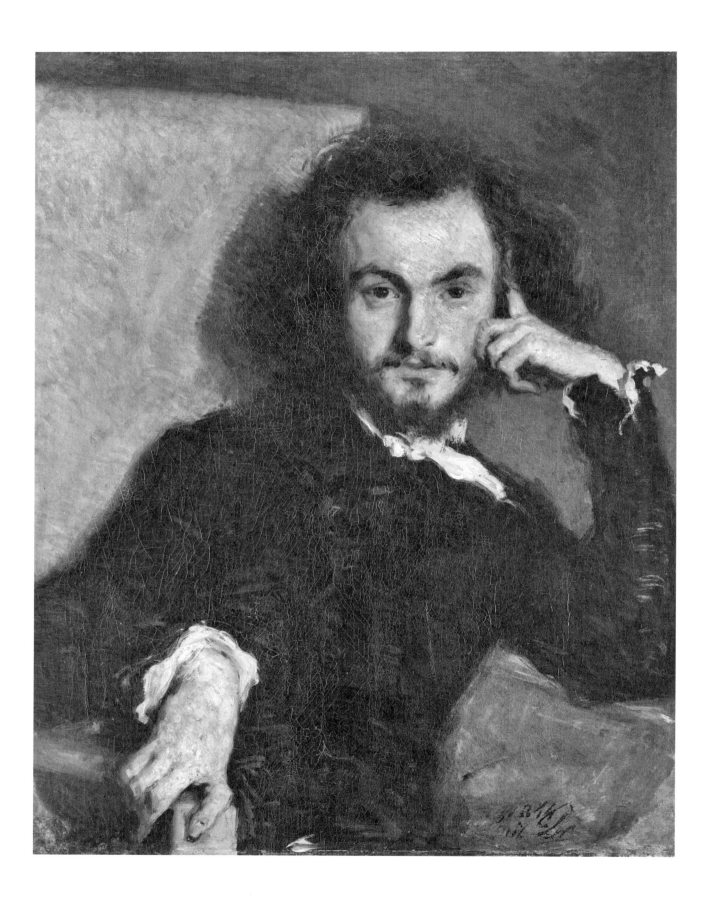

Doch das unbekümmerte Leben auf der Île Saint-Louis findet im September 1844 mit dem ersten der beiden Prozesse, die seine Existenz geprägt haben, ein jähes Ende. Er wird vom Familienrat (bestehend aus Mutter, Stiefvater, Stiefbruder, Verwandten, Freunden und Rechtsanwälten) in die Wege geleitet, um den 24-Jährigen daran zu hindern, sein Erbe zu verschleudern. Das Vorhaben ist gut gemeint, Baudelaire kann oder will nicht vernünftig haushalten, er macht Schulden und gibt in zwei Jahren die Hälfte des Erbes aus. Aber die im November 1844 vom Gericht veranlasste Unterstellung unter einen Vormund (einen Notar namens Narcisse Ancelle) erweist sich de facto als eine gravierende psychologische Entmündigung. Der Mündel versucht jedoch nicht, diese Bevormundung juristisch zu bekämpfen und ist fortan Bittsteller in Geldangelegenheiten bei der Mutter und beim Notar, die eng zusammenarbeiten: Sie muss seine Ausgaben genehmigen und Ancelle erledigt die Zahlung. Baudelaire wirft den beiden in zahlreichen Briefen, in denen es um seine Finanzsituation geht, immer wieder ihre strenge, ihn beleidigende Haltung vor.

Spätestens jetzt bricht die Beziehung zu Aupick gänzlich ab. Über seinen Stiefvater, den er als Kind durchaus mochte und als »papa« ansprach, äußert er sich in seinen Briefen kaum, ja, er scheint ihn so gut es geht zu verschweigen. Kein Wunder, das Ehepaar Aupick verkörpert die Bürgerlichkeit des 19. Jahrhunderts, der Mann ist ganz Arbeit, Ordnung, Staatstreue und Karriere, er wird es bis zum General, Konsul und Senator schaffen; die Frau ist ganz Ehefrau. Man lebt gepflegt, korrekt, konform, nützlich – kurz: so, wie Charles Baudelaire nie leben wird. Dennoch, als Autor markiert er seine Verbundenheit mit der Mutter und publiziert seine ersten Werke unter dem Namen Baudelaire-Dufaÿs (oder Charles Defayis und dergleichen). Oder tut er dies auch, um Frau Aupick einen Vorwurf zu machen? Vielleicht entspricht diese Namensgebung lediglich dem in Romantikerkreisen üblichen Brauch, sich etwas pompöse und aristokratisch klingende Pseudonyme zu geben (so beispielsweise Gérard Labrunie, der sich Gérard de Nerval nannte). Tatsache ist, erst in den späten vierziger Jahren wird er als »Charles Baudelaire« existieren und Frau Aupick bleibt insgesamt für ihn die bedeutendste Bezugsperson und wichtigste Briefpartnerin. Zu Lebzeiten seines Stiefvaters ist ihre Beziehung allerdings oft arg getrübt, manchmal kühlt sie so weit ab, dass er seine Mutter mit »Sie« anredet. Nach dem Tod des Generals im April 1857, wenige Monate vor dem Erscheinen der *Blumen des Bösen*, nehmen die Spannungen deutlich ab. Caroline Aupick verlässt

»Dandytum ist der letzte heroische Glanz in Zeiten der Dekadenz.« (*Der Maler des modernen Lebens*, 1863).
Charles Baudelaire. Gemälde von Émile Deroy aus dem Jahr 1844.

dann auch Paris und zieht sich in die 1853 erworbene Villa in Honfleur an der Atlantikküste zurück, wo sich Baudelaire gelegentlich, doch selten längere Zeit aufhält.

Seinen Lebensplan scheint das Gerichtsurteil zunächst nicht sonderlich beeinflusst zu haben. 1845 verfasst Charles Baudelaire-Dufaÿs einen *Salon*, also eine kritische Berichterstattung der jährlichen Kunstausstellung im Louvre. Diderot verlieh der Gattung im 18. Jahrhundert ihren Glanz und sie wurde auch von Heinrich Heine und Théophile Gautier gepflegt. Dieser *Salon von 1845* erscheint nicht als Feuilleton, sondern als Broschüre, die allerdings keinen großen Erfolg hat. Ob das Baudelaires Selbstmordabsicht vom Juni 1845 erklären kann? Oder wollte er nur seinen Vormund erschrecken? Jedenfalls teilt er gerade ihm dieses Vorhaben in aller Sachlichkeit schriftlich mit (»wenn Fräulein Jeanne Lemer Ihnen diesen Brief übergeben wird, werde ich tot sein«) und versieht seine Ankündigung mit der Bitte, besagtes Fräulein, also seine Mätresse, als einzige Erbin einzusetzen. Möglicherweise war auch ein massiver Spleenschub ausschlaggebend für diesen nicht ausgeführten (bzw. völlig missglückten) Freitod. Eine der im Brief formulierten Begründungen: »Ich töte mich, weil die Mühe des Einschlafens und des Aufwachens mir unerträglich ist«, weist eher auf die existentielle Langeweile hin, die schon der junge Baudelaire gelegentlich verspürt und die unter dem Begriff »Spleen« (zumeist im Gegensatz zum Ideal) sein dichterisches Werk durchzieht.

Doch das ihn nach wie vor ambivalent stimmende Leben geht weiter: Baudelaire verlässt im Sommer 1845 aus Geldgründen das Hôtel Pimodan und lebt nun manchmal bei Jeanne, meistens in Pensionen, zusehends unter finanziellem Druck, denn seine schriftstellerische Tätigkeit bringt wenig ein, zumal der Dichter nicht die ›rentableren‹ Genre wie Theater, Roman oder Erzählung bedient. 1846 publiziert er als Baudelaire-Dufaÿs seinen zweiten, umfangreicheren *Salon*, in dem er bereits reife und dezidierte Kunsturteile fällt und in dem es unter anderem um die Bestimmung der Romantik und der modernen Kunst geht, was er vor allem am Beispiel von Delacroix, dem »Haupt der modernen Schule«, zu dessen Atelier er in diesen Jahren Zugang erhält, erläutert.

Er wird sich fortan in unregelmäßigen Abständen als Kunstkritiker zu Fragen der Ästhetik zu Wort melden und insbesondere die Pariser Ausstellungen begleiten. Auch die *Blumen des Bösen* von 1857 tragen

deutliche Spuren dieser Beschäftigung, denn etliche Gedichte treten ins Gespräch mit Kunstwerken oder mit Künstlern, um die Rolle des Schönen und dessen Beziehung zum Bösen zu gestalten.

Die *Blumen des Bösen* sind dann die Ursache seines zweiten, lebensbestimmenden Prozesses. Er wird im August 1857 von der Staatsanwaltschaft als Folge einer empörten, in der Zeitschrift *Le Figaro* publizierten Rezension des im Juni erschienenen Gedichtbandes sowie auf Druck des Innenministeriums und der katholischen *Brüsseler Zeitung* in die Wege geleitet. Flaubert ist einige Wochen zuvor dasselbe Malheur wegen des so anstößigen Romans *Madame Bovary* widerfahren, doch er wurde dank eines guten Verteidigers freigesprochen. Derselbe Staatsanwalt führt nun die Anklage gegen einige der anstößigen Gedichte Baudelaires, ein mittelmäßiger Anwalt bemüht sich vergeblich um deren Verteidigung, indem er im Rekurs auf Dante die Schilderung des Bösen nicht als dessen Apologie gelten lassen will und – auf Anraten Baudelaires – eine Einschätzung des gesamten Bandes und nicht einzelner Gedichte verlangt. Das Verfahren im Zeichen von Tugend und Zensur endet mit schmerzlichen Geldstrafen für den Dichter und seinen Verleger Poulet-Malassis sowie mit der Forderung, sechs Gedichte aus dem Band zu entfernen, was einem Verbot des bereits gedruckten Buches gleichkommt (von dem freilich Exemplare im Umlauf bleiben).

Baudelaire erzählt in einem anderen Kontext, wie er den Louvre in Begleitung einer Prostituierten besuchte und diese errötete, weil sie die vielen nackten Statuen und bildlichen Darstellungen ziemlich unanständig fand. Im Grunde geht es auch in dem Prozess um das »Erröten«, das heißt um öffentliche Sexualmoral und um die Verwechslung von Kunst und Wirklichkeit. Bei aller geistigen Überlegenheit erfährt indessen Baudelaire die Verhandlung und das Urteil als eine weitere Demütigung, nicht nur, weil ihm die Herrschaft der Dummheit schwer erträglich ist, sondern auch, weil der Prozess in der sechsten, für Betrüger, Zuhälter und Prostituierte zuständigen Strafkammer stattfindet. In der Urteilsbegründung wird ihm zudem »grobschlächtiger Realismus«, also gesellschaftsgefährdende Obszönität in der Darstellung vorgeworfen, was ihn, der sich mittlerweile aus ästhetischen Gründen entschieden vom Realismus absetzt, noch zusätzlich bekümmert.

Festzuhalten bleibt, der Prozess macht aus Baudelaire einen bekannten, teilweise auch einen ›verfemten‹ Dichter. Er verleiht ihm aber

Imprimatur (»Bon à tirer«) der Widmungsseite der *Blumen des Bösen* (Ausgabe von 1861) mit Baudelaires Kommentaren zu Typographie und Seitengestaltung. Die Widmung lautet: »Dem unfehlbaren Dichter, dem perfekten Magier in französischer Sprache, meinem geschätzten und verehrten Meister und Freund Théophile Gautier widme ich mit Gefühlen allergrößter Demut diese kränklichen Blumen«.

durchaus die Lust, sich zu behaupten, so dass sich die darauffolgenden Jahre als die produktivsten seines Lebens erweisen werden. Das betrifft unmittelbar auch die Vollendung der *Blumen des Bösen*, denn der Band, in den Gedichte aufgenommen wurden, die seit 1841/42 entstanden sind, kann aus Kostengründen nicht gleich wieder verlegt werden. Baudelaire nutzt deshalb die Zeit, um neue Texte zu schreiben und die Gliederung umzuarbeiten, indem er unter anderem die bedeutende Abteilung der »Pariser Bilder« schafft. Diese für seinen Weltruhm entscheidende Ausgabe erblickt 1861, sechs Jahre vor seinem Tod, das Licht der Welt.

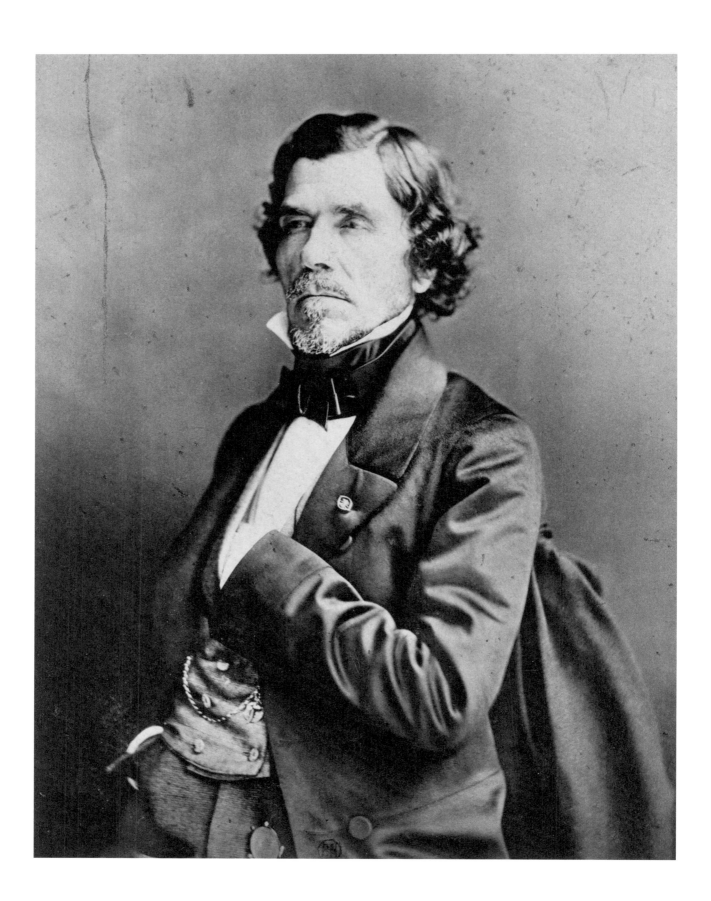

Leuchttürme

Die Entmündigung von 1844, die Revolution von 1848 und das Verbot des Gedichtbandes 1857 kann man als die wichtigsten ›Ereignisse‹ für Baudelaire im Sinne von äußeren und datierbaren Gegebenheiten bezeichnen. Natürlich bewegt sich auch einiges in seinem Privatleben: die wechselhafte Beziehung zu Jeanne Duval, Liebesaffären mit der Schauspielerin Marie Daubrun, dann mit der lange heimlich als Idol angebeteten Apollonie Sabatier – Salonnière, Kurtisane und Kunstmodell in einem –, die sich ihm nach dem Prozess in die Arme wirft, wodurch Idealisierung und Liebe jäh entschwinden, später noch mit einer Schauspielerin namens Berthe; insgesamt typische Liaisons innerhalb des Literaten- und Künstlermilieus. Bedeutsamer und prägender sind für Baudelaire aber wohl die Begegnungen mit literarischen, künstlerischen oder musikalischen Werken gewesen. Er hat in diesem Zusammenhang selbst eine Metapher vorgeschlagen, die des Leuchtturms.

Leuchttürme ist der Titel eines um 1855 entstandenen Gedichts aus den *Blumen des Bösen*, in dem er acht Künstler als Orientierungspunkte in einer offenbar als düster erlebten Gegenwart in historischer Reihenfolge charakterisiert: Rubens, Leonardo da Vinci, Rembrandt, Michelangelo, den klassizistischen Bildhauer Puget (wegen seiner gequälten und kräftigen Gestalten), Watteau, Goya und schließlich als einzigen Zeitgenossen Delacroix, der die Entwicklung krönt. Baudelaire setzt im 17. Jahrhundert, also spät an (er hat frühere Kunstepochen nie gewürdigt) und benennt strahlende Vorbilder, die er als Sprachrohr für das Leiden und das schöne Leben auffasst und zu Exponenten existentieller Verlorenheit und Zeugen der menschlichen Würde erhebt. Das geschieht im Einklang mit einem Grundmotiv – oder einer Grundmotivation – der *Blumen des Bösen*, ja mit Baudelaires Tätigkeit im Weltort Paris überhaupt: »Du hast mir deinen Schlamm gegeben, ich habe daraus Gold gemacht.«

»Delacroix ist der letzte Ausdruck des Fortschritts in der Kunst.« (*Salon von 1846: Eugène Delacroix*).
Aufnahme Delacroix' aus dem Atelier Nadar von 1858.

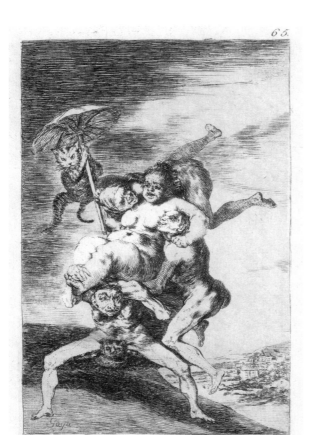

Donde vá mamá?

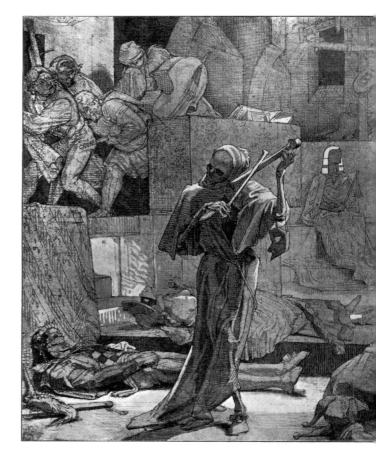

*Ne uoila pas de braues messagers
Qui uont errants par pays estrangers.*

Callot fec. · Israel siluestre excudit, cum priuil. Regis.

Schlamm in Gold zu verwandeln bedeutet, existentielles Elend und Unrat in ein Gemälde, ein Gedicht oder in ein Gebet umzuformen. Der kotige Schlamm von Paris wurde im 19. Jahrhundert in der Tat gesammelt, um Dünger für den Getreideanbau herzustellen, er wurde wie alle Abfälle von den zahlreichen Lumpensammlern auch auf möglicherweise verlorenen Schmuck untersucht, und diese Tätigkeit liefert ein Analogon für den Dichter, der die Stadt erwandert, um als Sprachmagier, der den zum Himmel stinkenden Realitäten seine Referenz erweist, aus diesen Wirklichkeitserfahrungen sein geistiges Gold herzustellen. So lässt sich der Schlamm natürlich als Metapher für die Niederlagen des Alltags, das menschliche Leiden und sogar für das Böse verstehen, aus dem Blumen, Verse, kurz das Schöne entsteht. Das lyrische Gedicht hat demnach sogar Gebetscharakter, nicht weil es im Dienste der Religion stünde, sondern weil es im Kultus des Schönen entscheidend zum Sieg über Sinnentleerung und Spleen beiträgt. Die Schönheit ist das Rettende für Baudelaire, der im Rahmen von christlichen Grundkategorien denkt, jedoch Ästhetik an die Stelle von Religion setzt, Ästhetik – und nicht wie das bürgerliche 19. Jahrhundert den Fortschritt, jene neue Gottheit, die Baudelaire angesichts der Weltausstellung von 1855 als »dunkles Fanal« bezeichnet, als »moderne Laterne«, die das Leben nur verdüstert. Das Gedicht *Leuchttürme* erhebt programmatisch die Kunst zur alleinigen Richtungsweiserin.

Während in diesem lyrischen Text alles historisch zu Delacroix hinführt, bildet für den Kunstliebhaber Baudelaire die Begegnung mit Eugène Delacroix eher so etwas wie einen Ausgangspunkt. Wann hat er dessen Werke für sich entdeckt? Die erste Erwähnung findet sich 1838, als er seinem Stiefvater über einen Schulausflug nach Versailles berichtet und die Mittelmäßigkeit der dortigen Sammlung betont, aus der vor allem Delacroix' *Schlacht von Taillebourg* von 1837 hervorrage; doch der seinem Urteil noch misstrauende Schüler vermutet, dieser Eindruck könnte durch seine Lektüre von *La Presse* beeinflusst sein, da in der ersten, 1836 gegründeten Tageszeitung Frankreichs Delacroix ständig gelobt werde (der Autor der besagten Artikel war Théophile Gautier). Einer seiner Freunde erzählt auch, dass Baudelaire gern die *Pieta* und *Christus am Ölberg*, die noch heute in zwei Pariser Kirchen hängen, besuchte. Die Begeisterung hält sich und findet eine Form, Baudelaire stimmt Delacroix' Lob im *Salon von 1845* an, um ihn dann im *Salon von 1846* sowohl thematisch, als auch stilistisch vom Klassizisten Ingres abzusetzen. Mehr noch, er erhebt Delacroix wegen seiner Themen und seiner stimmungsvol-

»Goya, ein Nachtmahr, ferner wirrer Schrecken, / Leichengeruch vom Hexensabbat weht, / Wo, lüsterner Dämonen Gier zu wecken, / Die nackte Kinderschar sich biegt und dreht.« (*Leuchttürme*, 1855, in: *Die Blumen des Bösen*, übersetzt von Therese Robinson). Francisco de Goya y Lucientes: Tafel 65 der *Los Caprichos*: *¿Donde vá mamá?* (*Wohin geht Mama?*). Radierung aus dem Jahr 1799.

Der Tod als Würger. Zeichnung von Alfred Rethel aus dem Jahr 1847/48. In einem Aufsatz über die *Philosophische Kunst* von 1855 lobt Baudelaire Rethels allegorische Blätter, in denen er die Fortführung einer von ihm geschätzten deutschen Tradition erblickt.

Les bohémiens en marche (*Der Zigeunerzug*), auch genannt: *L'avant-garde* oder *Les bohémiens*. Radierung von Jacques Callot, um 1621–1631, die Baudelaire zum Sonett *Zigeuner auf der Reise* anregt.

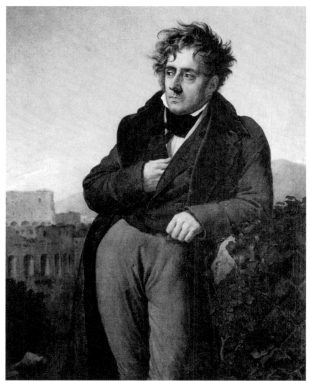

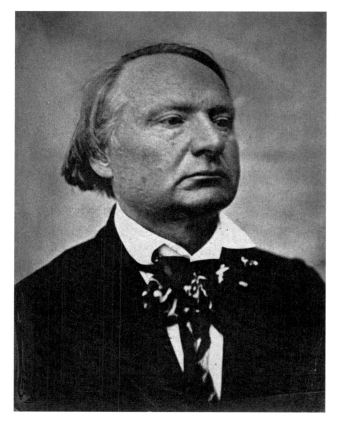

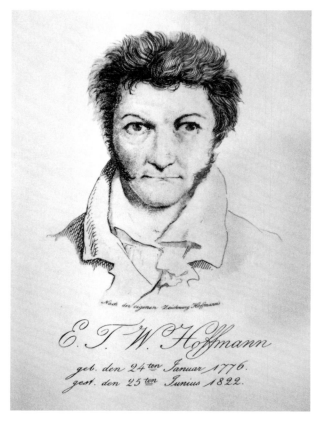

Nach der eigenen Zeichnung Hoffmann's

E. T. W. Hoffmann

geb. den 24ten Januar 1776.
gest. den 25ten Iunius 1822.

len, harmonisch-evokativen Farbbehandlung zum Haupt der modernen Malerei und der Romantik, da der Künstler es viel besser als der allzu ausführliche Victor Hugo schaffe, unsere Einbildungskraft auf den Plan zu rufen. Auch in späteren Schriften wird er als Maler des Unsichtbaren und der Seele bezeichnet, der mit Farbe (als Trägerin von Emotion und Subjektivität) und Bewegung, mit dem hieroglyphischen Vokabular der Natur das menschliche Drama auf der Leinwand entstehen lasse. Baudelaire verschafft sich mit diesen Lobeshymnen in den vierziger Jahren Zutritt zu Delacroix' Atelier und wird den 1863 gestorbenen Maler bis zu seinem Tod uneingeschränkt bewundern. Diese Wertschätzung beruht indessen keineswegs auf Gegenseitigkeit, denn Delacroix hält nicht viel vom Dichter Baudelaire, den er in seinem Tagebuch nur en passant erwähnt und den er nach 1855 kaum noch, nach dem Prozess von 1857 überhaupt nicht mehr in seinem Atelier duldet.

Doch auch die Literatur der romantischen Epoche ist reich an »Leuchttürmen«, die Baudelaire sehr schätzt. Sie heißen – um die wichtigsten zu nennen – Chateaubriand, E. T. A. Hoffmann, Balzac, Victor Hugo, Théophile Gautier und vor allem E. A. Poe. Chateaubriand zitiert Baudelaire gern als großen Schriftsteller, Balzacs Name fällt meist, wenn es um Paris geht. E. T. A. Hoffmann, den in Frankreich dank des Übersetzers Loève-Veimar meistgelesenen deutschen Romantiker, lobt er als Humoristen und Ironiker, der wie Goya in seinen *Los Caprichos* das absolut Komische zum Ausdruck zu bringen vermag. Victor Hugo, der für die Generation um 1830 das romantische Fanal überhaupt war, gilt seine Bewunderung seit seiner Jugend. Schon im Alter von neunzehn Jahren schreibt er ihm nach einer Aufführung von *Marion Delorme* in einem Brief voller Leidenschaft: »Ich liebe Sie, wie ich ihre Bücher liebe.« Später sympathisiert er auch mit seiner Widerstandshaltung gegen Napoleon III. und widmet ihm einige »Pariser Bilder« aus den *Blumen des Bösen*. Doch findet man in seinen Briefen durchaus einschränkende Bemerkungen: Hugos Romane seien zu reißerisch und seine Gedichte teilweise zu episch, er mag sein Sendungsbewusstsein ebenso wenig wie seine humanistisch-weltverbesserische, demokratische und fortschrittsgläubige Haltung, kurzum, dieses Genie erscheint ihm gespickt mit »Dummheiten« zu sein.

Deutlich ausführlicher beschäftigt sich Baudelaire allerdings mit dem für die französische Romantik bedeutenden Théophile Gautier, den er seit der Zeit im Hôtel Pimodan kennt und mit dem er seit 1849

Théophile Gautier. Aufnahme von Nadar, um 1856. Baudelaire schreibt über Gautier: »Glücklicher, beneidenswerter Mensch! Er hat nur das Schöne geliebt, nur das Schöne gesucht und wenn sich ihm ein grotesker oder häßlicher Gegenstand darbot, konnte er auch ihm eine rätselhafte und symbolische Schönheit abgewinnen.« (*Gedanken über einige meiner Zeitgenossen – Théophile Gautier*, 1861).

François-René, Vicomte de Chateaubriand. Gemälde von Anne-Louis Girodet de Roussy-Trioson, um 1811.

Victor Hugo. Aufnahme von Hugos Bruder Charles, um 1854.

E. T. A. Hoffmann. Stich aus dem Jahr 1823 von Ludwig Buchhorn nach einem Selbstbildnis Hoffmanns. »Man muss vor allem dessen *Prinzessin Brambilla* lesen, die wie ein Katechismus hoher Ästhetik ist.« (*Vom Wesen des Lachens*, 1855).

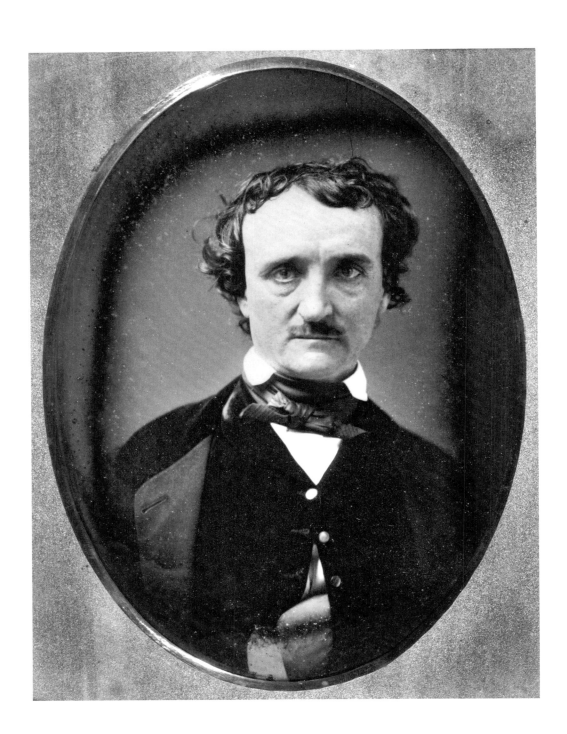

eng befreundet ist. Gautier ist Dichter, Erzähler, Reiseschriftsteller und Kunstkritiker und ihm, dem »unfehlbaren Dichter«, dem »perfekten Wortmagier«, dem »Meister und Freund« sind die *Blumen des Bösen* gewidmet. In einem Aufsatz von 1859 preist er ihn wegen seiner »fixen Idee«, die in der ausschließlichen Hingabe an das Schöne als Bedingung der Möglichkeit der Kunst und als Lebenseinstellung überhaupt besteht. Gautier, der wichtigste Exponent des »l'art pour l'art«, schiebt jegliche Art von Didaktik, jegliches Streben nach der Wahrheit zugunsten der Lust und der Liebe zur Schönheit beiseite. Doch spürt man in bestimmten zurückhaltenden oder leicht ironischen Wendungen, dass Baudelaire Gautiers lustbetonter und spielerischer, das Böse und den Tod nie vollkommen ernst nehmender Tonfall nicht uneingeschränkt zusagt.

Am innigsten verbunden ist Baudelaire wohl zweifellos mit Edgar Allan Poe. Und ihn nur als kongenialen Poe-Übersetzer zu kennzeichnen, ist vor diesem Hintergrund zu wenig, denn er ist der eigentliche Poe-Entdecker für Frankreich, hat ihn ab 1848 übertragen, erforscht, in Aufsätzen vorgestellt und verteidigt. Dank Baudelaire wird Poe in Frankreich bekannter als in seiner eigenen Heimat, er hat ihn regelrecht naturalisiert (und seine Übersetzung war auch für die Rezeption in Deutschland von Bedeutung). Ob seine Mutter, die ihre Kinderjahre in London verbrachte, in ihm vielleicht die Lust an der englischen Sprache, die er im Gymnasium lernte, geweckt hat, weiß man nicht, sicher ist, dass er noch 1859 gelegentlich mit ihr in Honfleur Englisch übt. Als er Poe 1847 dank der ersten Übersetzung von Isabelle Meunier zur Kenntnis nimmt, erlebt er diese Begegnung als »eigenartige Erschütterung«. Die Quellen sind schwer greifbar, er macht sich gleich auf die Suche nach amerikanischen Zeitschriften, um weitere Texte im Original zu entdecken, bemüht sich, in Poes Leben und Schreiben einzudringen, ergreift jede Gelegenheit, mit Amerikanern zu sprechen, um sich in ihre charakteristischen Eigenarten einzuhören. Ein willkommener Nebeneffekt: Seine in den fünfziger Jahren forcierte Arbeit als Übersetzer, die er mit ausführlichen Studien flankiert, machen Baudelaire allmählich auch in der literarischen Öffentlichkeit bekannt.

Was die Poetik betrifft, so findet er in Poes *Die Methode der Komposition* (1846), worin die Entstehung der Ballade *Der Rabe* ganz rational erklärt wird, eine Auffassung vom Gedicht als absichtsvolles, bis in seine Wirkung hinein beherrschtes, intelligentes und kalkuliertes Konstrukt, die seinem eigenen Formwillen entgegenkommt.

»Auf dieser Stirn thronte mit ruhigem Ehrgeiz das Gefühl für das Ideale und die absolute Schönheit, der ästhetische Sinn par excellence.« (*Edgar Poe. Sein Leben und seine Werke.* Vorwort zu der 1856 von Baudelaire unter dem Titel *Histoires extraordinaires* besorgten Übersetzung von Erzählungen Edgar Allan Poes).
Das Porträt Poes stammt aus dem Jahr 1849.

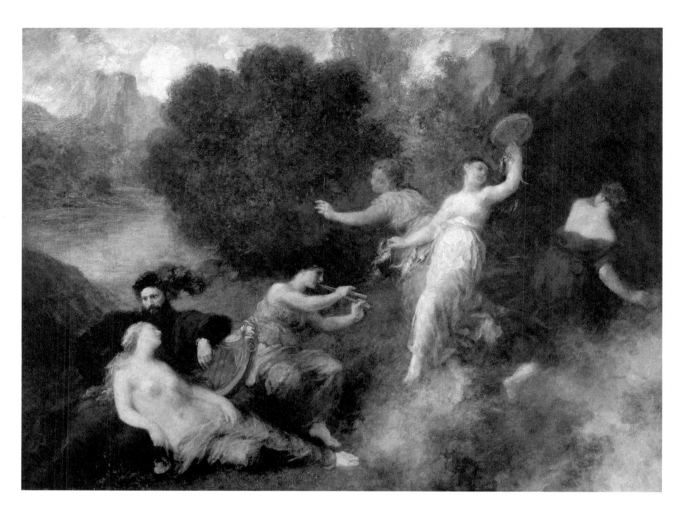

Tannhäuser auf dem Venusberg. Gemälde
von Henri Fantin-Latour von 1864.

Ihm gefällt darüber hinaus Poes Prinzip der narrativen Verdichtung, sein »Surnaturalismus« (den Begriff entleiht er bei Heine) und seine von Trauer durchwirkte Auffassung der Schönheit. Er lobt seine anti-utilitaristische Einstellung gerade im Kontext des ganz und gar fortschrittlich-utilitaristisch ausgerichteten Amerika, das Baudelaire als eine mit Gas beleuchtete, von der Presse beherrschte Barbarei bezeichnet. Poes Heimat weist seines Erachtens überdies im Vergleich mit Frankreich noch zwei weitere spezifische Übel auf: Es fehlen dort eine wahre Hauptstadt (also ein geistiges Zentrum) und eine Aristokratie (die in Frankreich dank der Künstler zumindest auf geistiger Ebene weiterlebt). Baudelaire notiert einmal, er habe bei Poe und Joseph de Maistre das Denken gelernt, doch während der antirevolutionäre, lange im Exil lebende, 1821 verstorbene de Maistre als Politiker, Philosoph und Historiker in der Tat ein Denker war – er vertrat insbesondere die Doktrin der Reversibilität, der zufolge die Unschuldigen zugunsten der Bösen leiden –, ist Poe natürlich vor allem Dichter und Erzähler mit einer ausgeprägten Mischung aus Phantastik und Logik. Es ist interessant, darüber nachzudenken, ob Baudelaire, der kein erzählerisches Œuvre hinterlassen hat, dies gleichsam durch seine übersetzerische Leistung kompensiert. Seine Adaption von Thomas de Quinceys *Confessions of an Englisch Opium-Eater* in den *Künstlichen Paradiesen* ist schon schöpferisch, aber erst als Übersetzer von Poe wird er zum gänzlich auf die Sprachgebung konzentrierten Erzähler.

Im Bereich der Musik heißt der einzige »Leuchtturm« Richard Wagner. Nietzsche behauptete, es gebe zwischen Wagner und der französischen Romantik der vierziger Jahre eine enge Verwandtschaft, es sei in beiden so etwas wie die Seele Europas vorzufinden. Vielleicht noch wichtiger ist, dass Paris auch als kulturelle Hauptstadt der Ort ist, an dem sich die Karriere für einen Komponisten entscheidet. Wagner lebte von 1839 bis 1844 in Paris und hat dort seine Abneigung gegen die musikalische Unterhaltungskultur insgesamt und das klassische Ballet insbesondere entfaltet, er war 1850 (also bereits in seiner Exilzeit) erneut vor Ort, um die *Tannhäuser*-Ouvertüre aufführen zu lassen. Liszt, Berlioz und Nerval hatten sich zu Wort gemeldet und in den fünfziger Jahren interessieren sich Baudelaire, Gautier und Champfleury für ihn. Er kommt Ende 1859 noch einmal nach Paris und dirigiert Ende Januar und Anfang Februar 1860 drei Konzerte mit Ouvertüren, Preludien und Chorteilen aus *Tannhäuser* und dem *Fliegenden Holländer* im Théâtre Italien. Die *Tannhäuser*-Ouvertüre wird ein Triumph, auch wenn nach wie vor ein Teil der Kritik den

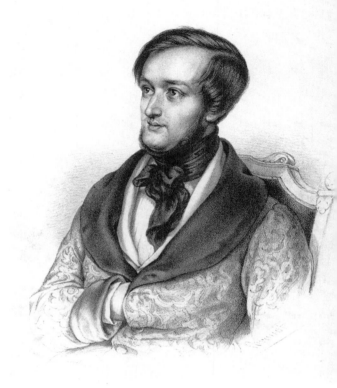

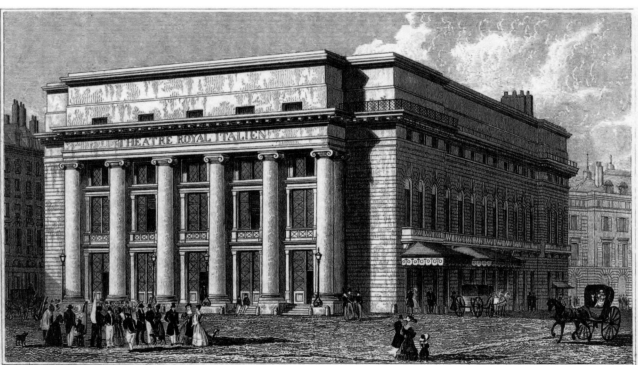

Drawn by T T Bury. A. Pugin direxit. Engraved by J. Tingle.

deutschen Komponisten strikt ablehnt. Champfleury schreibt in der Nacht vom 27. Januar (zwei Tage nach dem ersten Konzert) begeisterte fünfzehn Seiten, die er als Wagner-Büchlein herausgibt. Während Berlioz am 9. Februar in einer Zeitschrift einen skeptischen Aufsatz publiziert, wendet sich Baudelaire in einem Brief vom 17. Februar unmittelbar an den Meister und beteuert ihm, er habe ihm den größten musikalischen Genuss seines Lebens verschafft. Dieser Brief hat einen besonderen Stellenwert, weil Baudelaire sich in seinem Werk ansonsten wenig über musikalische Erlebnisse äußert. Er schätzt Weber und Beethoven (was nicht originell ist), aber man weiß nicht, wie häufig er welche Konzerte oder Opernabende besucht, wie oft er kammermusikalische Veranstaltungen, wo vorwiegend deutsche Musik gespielt wurde, beiwohnt (es gab zum Beispiel welche im Hôtel Pimodan, Freunde wie Champfleury waren selber kammermusikalisch tätig), ob er die Kapellen im Tuileriengarten, die Vaudevilles oder das Genre des Chansons schätzt, wie oft er sich mit Musikern oder über Musik in einer Stadt, wo Musik und Musiktheater zum Alltag gehören, unterhält. Wagner jedenfalls, den er auch über Aufsätze von Liszt, Nerval und über englische Übersetzungen seiner Schriften sowie über einige Libretti kennt, beglückt ihn offenbar vollends. Seine Musik trage er in sich, er erkenne sie wieder; er ist beim *Tannhäuser* augenblicklich entzückt, entrückt, ja von der Ahnung eines höheren Lebens berührt, beinahe wie im Opiumrausch. Baudelaires Theorie der Korrespondenzen zwischen den einzelnen Wahrnehmungen (Farben, Klängen, Düften), aber auch zwischen Sinnlichem und Geistigem kann sicherlich als eine Erklärung für diese spontane Liebe und diesen frühen Wagnerismus angeführt werden. Im März 1861 soll – angeordnet durch Napoleon III. – die erste Aufführung des *Tannhäuser* im Paris stattfinden. Der Operndirektor verlangt eine Balletteinlage für den mittleren Akt, denn keine richtige Grand Opéra ist ohne unterhaltsames Ballett denkbar, das Publikum will die hübschen, oft von betuchten Opernliebhabern unterhaltenen Ballettratten sehen. Wagner zieht sich aus der Affäre, indem er einen Bacchanal für den ersten Akt (im Venusberg) komponiert. Für die Premiere, wo alles, was Namen hat, eingeladen ist, organisiert der Jockey-Club mit der Unterstützung der Journalisten, die seit Monaten gegen Wagner ins Feld ziehen, eine Kabale: Man pfeift (mit richtigen Pfeifen), lacht laut und ausgiebig, weil das Ballett an der »falschen« Stelle vorkommt, protestiert gegen die Musik und, seitens der Republikaner, gegen Wagners kaiserliche Protektion. Die beiden nächsten Aufführungen werden noch gravierender gestört, der Skandal ist perfekt. Auf Wagners Wunsch hin wird *Tannhäuser* vom Programm

»Kein Künstler vermag es so gut wie Wagner Raum und Tiefe in materieller und geistiger Hinsicht zu *malen*.« (*Richard Wagner und Tannhäuser in Paris*, 1861). Lithographie Richard Wagners von Cäcilie Brandt. Erschienen in der *Zeitung für die elegante Welt*, Nr. 13, 1843.

Das Théâtre Italien in Paris. Nach einer Zeichnung von Augustus Charles Pugin gestochen von Charles Theodosius Heath.

L'avertisseur

Tout homme, digne de ce nom,
a dans le cœur un Serpent jaune,
Installé comme sur un Trône,
qui, s'il dit :« Je veux », répond : « Non! »

Plonge tes yeux dans les yeux fixes
Des Satyresses ou des Nixes,
La dent dit :« Pense à ton devoir! »

Fais des enfans, plante des arbres,
Polis des vers, sculpte des marbres,
La dent dit :« Vivras-tu ce Soir? »

Quoi qu'il ébauche ou qu'il espère,
L'homme ne vit pas un moment
Sans subir l'avertissement
De l'insupportable vipère.

Charles Baudelaire.

Das Collège Henri IV (Lycée Napoléon). Radierung von Charles Méryon von 1863/64.

Baudelaire verfasst 1861 das Gedicht *L'Avertisseur* (*Der Mahner*), das in die posthume Ausgabe der *Blumen des Bösen* eingefügt wird. Es vermittelt wie die anderen Gedichte des Bandes die Grundstimmung der Zerrissenheit des Individuums. »Ein jeder Mensch, der wert ein Mensch zu sein, / Fühlt tief im Herzen eine Schlange wohnen, / Sie lebt und herrscht da wie auf Königsthronen, / Und sagt er: ›Ja, ich will!‹, so sagt sie: ›Nein!‹ // Senkt er die Blicke voller Glut und Sehnen / Tief in der Nixen Augen, der Sirenen, / So spricht der Natter Zahn: ›Gedenk der Pflicht!‹ // Erzeugt er Kinder oder pflanzt er Bäume, / Schafft er aus Worten oder Marmor Träume, / ›Lebst du heut Abend noch?‹ die Schlange spricht. // Was auch der Mensch erhoffen mag und planen, / Kein Augenblick an ihm vorüberschwingt, / In dem nicht quälend an sein Denken dringt / Der giftigen Schlange unerträglich Mahnen.« (übersetzt von Therese Robinson).

abgesetzt. Baudelaire, entsetzt über soviel Bosheit und Dummheit, schreibt daraufhin seinen glänzenden Essay *Richard Wagner und Tannhäuser in Paris* (der im April 1861 in der *Revue Européenne* erscheint), worin er nicht allein *Tannhäuser*, sondern Wagners musikalische Auffassung eingehend erläutert. Er führt eingangs sein Sonett *Korrespondenzen* an, um mit dem darin zelebrierten Gesetz der Analogie den durch die Musik Wagners bewirkten Aufruhr der Seele und die träumerische Versetzung in eine höhere Welt zu erklären und endet mit dem Wunsch, der in Paris Verhöhnte möge als Wegweiser für die Entwicklung der französischen Musik dienen.

Abschließend sind noch zwei weitere »Leuchttürme« aus dem Bereich der bildenden Kunst zu nennen. Ende der fünfziger Jahre, in der Zeit, in der Baudelaire seine »Pariser Bilder« für die Neuausgabe der *Blumen des Bösen* vorbereitet, entdeckt er zwei zeitgenössische Paris-Künstler: den paranoischen, für seine historisierenden Paris-Radierungen bekannten und gleichaltrigen Charles Méryon und den älteren, 1802 geborenen Constantin Guys. Es handelt sich um zwei eigenartige Erscheinungen, die kaum unterschiedlicher sein könnten. Der erste ist Radierer und pflegt technisch virtuose, genaue Stadtansichten, denen er einmal diskret (zum Beispiel durch etwas disproportionierte Figuren), ein anderes Mal ganz dezidiert (durch hineinragende rätselhafte Motive) einen bizarr-phantastischen Anstrich verleiht. Ein von Baudelaire zusammen mit ihm geplanter Paris-Band kommt leider nicht zur Ausführung, weil Méryon keine poetischen Begleittexte, sondern Dokumentarisches wünscht. Der andere, Guys, ist Zeichner und Kolorist, interessiert sich nicht für die Stadtlandschaft, sondern beschäftigt sich als Sittenmaler in skizzenhaften, kaum plastischen, kaum räumlichen Bildern mit den Menschen im Alltag. Über Méryon äußert sich Baudelaire nur sporadisch, wenngleich bewunderungsvoll, weil seine Radierungen das Pittoreske, Erhabene und poetisch Verfremdete von Paris verbinden. Doch den weithin unbekannten Constantin Guys erhebt er in seinem letzten bedeutenden, geradezu programmatischen, 1859/60 verfassten, aber erst 1863 verzögert erschienenen Aufsatz zum *Maler des modernen Lebens*, das heißt er definiert von ihm ausgehend, was er unter dem neuen, von ihm geprägten Begriff »Modernität« versteht.

Während Delacroix seinen festen Platz in der Kunstgeschichte hat, hat es Constantin Guys allein Baudelaire zu verdanken, dass er nicht in Vergessenheit geriet. Aber was interessiert ihn an den Zeichnungen dieses scheuen Menschen (»ein Orkan an Bescheidenheit«), den er in

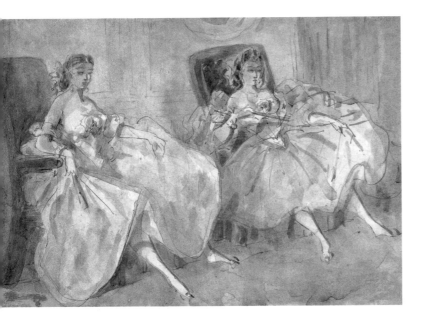

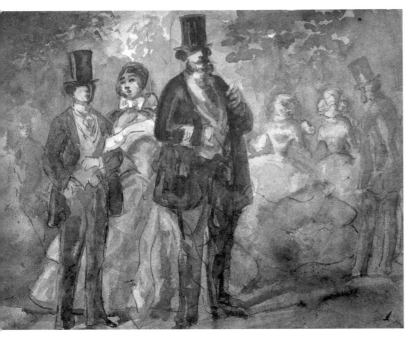

Zwei sitzende Frauen. Zeichnung von Constantin Guys, um 1850. Über Guys schreibt Baudelaire: »Er sucht dieses etwas, was man mir als *Modernität* zu bezeichnen erlauben wird. [...] Es geht ihm darum, das Poetische aus der geschichtlich geprägten Mode, das Ewige aus dem Transitorischen zu ziehen.« (*Der Maler des modernen Lebens*, 1863).

Zwei Grisetten. Zeichnung von Constantin Guys, um 1850.

Spaziergang im Park. Zeichnung von Constantin Guys, um 1850.

seinem Aufsatz nur mit den Buchstaben M. G. (für »Monsieur Guys«) benennen darf? Baudelaire ist sich darüber im Klaren, dass Guys zu den Minores gehört, doch erblickt er in dessen Bildern etwas, was seiner eigenen Suche nach einer angemessenen Erfassung der Pariser Wirklichkeit in den gerade entstehenden Prosagedichten entspricht. Was der Dichter der »Pariser Bilder« als »modernes Leben« bezeichnet, ist einer realistischen Auffassung abgewandt, wiewohl Guys seinen Stil ausgerechnet im Dokumentarischen entwickelt hat, nämlich in der Reportage (besonders über den Krimkrieg für die *Illustrated London News*). Im Gegensatz zu Baudelaire reist Guys nämlich viel und liefert für illustrierte Zeitschriften das, was schon bald der Fotografie vorenthalten bleiben (und ihn arbeitslos machen) wird: Momentaufnahmen, Augenblicke, kurzlebige Sequenzen, denen gerade als Skizzen Lebensnähe und Authentizität eignen. Guys erhascht mit Vorliebe *Momente* und das tut er auch in der Großstadt, wo er sich als von der sinnlichen Anschauung ausgehender Genre- und Sittenmaler vorwiegend mit dem gesellschaftlichen Leben, insbesondere mit Menschen bei der öffentlichen Muße und vorzugsweise in schöner Garderobe, beim Spazierengehen oder bei Kutschenfahrten, im Theater, im Kabarett, im Freudenhaus beschäftigt. Doch seine vielen Tänzerinnen- und Bordellszenen sind nicht als realistische Abbildungen besonderer Arbeitswelten inszeniert, sondern zeigen Situationen, bei denen der Reiz des Kleides und des Körpers besonders zum Tragen kommt. Baudelaire, der gern den Zusammenhang von Mode und Modernität betont, kann dies nur gefallen, vor allem aber interessiert ihn die Darstellung des Flüchtigen. Guys' Blick ist nämlich demjenigen des Flaneurs oder des Dandys vergleichbar, der ohne soziologisches Interesse in der Großstadt herumschweift und nach lustvollen, schönen oder bizarren Momentaufnahmen Ausschau hält, nach einem ästhetischen Lebensgefühl trachtet und ganz in erhaschten Augenblicken aufgeht, ja ein impressionistisches Dasein vorexerziert. »Modernität« bedeutet für Baudelaire nicht gegenwärtig vorherrschende Meinung oder bürgerlich-liberale Fortschrittlichkeit im Sinne von aufklärerischem Vertrauen an die Perfektibilität des Menschen und der Gesellschaft, sie beinhaltet nicht den Glauben an Technik und Wissenschaft, sondern entsteht bei der Übereinkunft des Ewigen mit dem Gegenwärtigen und Trivialen, beim Heroismus des Alltags, also dem Aufscheinen epischer Größe im zeitgenössischen Kostüm (ein zentraler Aspekt seiner Ästhetik, den Baudelaire übrigens auch in Daumiers Karikaturen erblickt).

Pariser Leben

Das Interesse für Méryon und Guys zeigt aber vor allem, wie wichtig für den Autor des *Spleen von Paris* die bei Delacroix nicht vorhandene, moderne Dimension des Großstädtischen ist. Baudelaire ist ohne Paris nicht vorstellbar, die Stadt grundiert regelrecht sein Leben und umgekehrt ist für uns das Paris des 19. Jahrhunderts ohne die poetische Präsenz seiner Werke schwer denkbar. Er ist zugleich ein tiefverwurzelter »parisien« und ein Außenseiter ohne festen Wohnsitz – wenn auch ein Außenseiter mit Frack und Zylinder (his tailor is rich), der am kulturellen Leben intensiv teilnimmt. Inwiefern sein Status als verfemter, vom Unglück verfolgter Dichter als umstandsbedingtes Unglück oder eher, wie Jean-Paul Sartre vermutet, von ihm durchaus verantwortet wird und der Behauptung seiner individuellen Freiheit dient, lässt sich schwer sagen, jedenfalls ist Paris der ideale Ort für seine zugleich aus Ablehnung und Bejahung der modernen Welt bestehende Existenz. Als Lebensraum impliziert die Metropole vor allem den steten Umgang mit unterschiedlichsten Menschen, angenehme Cafébesuche mit Freunden oder lästige Gespräche mit unverständigen Zeitungsredakteuren, Berührung mit Unbekannten beim Flanieren, mit entstellten alten Frauen in schönen Parks, mit Armen (Rilke wird von den »Fortgeworfenen« reden), Werktätigen und bildhübschen Frauen; Paris ist oft aber auch einfach die anonyme Menge, in der man sich auflösen kann, oder der auf den Boulevards stets dichter werdende Straßenverkehr; urbane Erscheinungen und Stimmungen, die man dank der sich rasch verbreitenden Gasbeleuchtung selbst nachts immer besser genießen kann. Kurz und gut, Paris ist der Raum seltsamer Begegnungen und Erlebnisse: »Wimmelnde Stadt, Stadt voller Träume, / wo am hellichten Tag der Fußgänger vom Gespenst eingeholt wird!«, heißt es etwa im Gedicht *Die sieben Greise* (1859). Die Stadt ist außerdem ein Erscheinungsbild, eine erhabene Landschaft aus Stein und Luft, deren Physiognomie allerdings dem historischen Wandel der

Selbstbildnis Baudelaires, 1845 entstanden unter Haschischeinfluss. Im Hintergrund die Vendôme-Säule. »Der Haschisch bewirkt lediglich eine maßlose Überhöhung der Persönlichkeit innerhalb seiner Umwelt.« (*Die künstlichen Paradiese*, 1860).

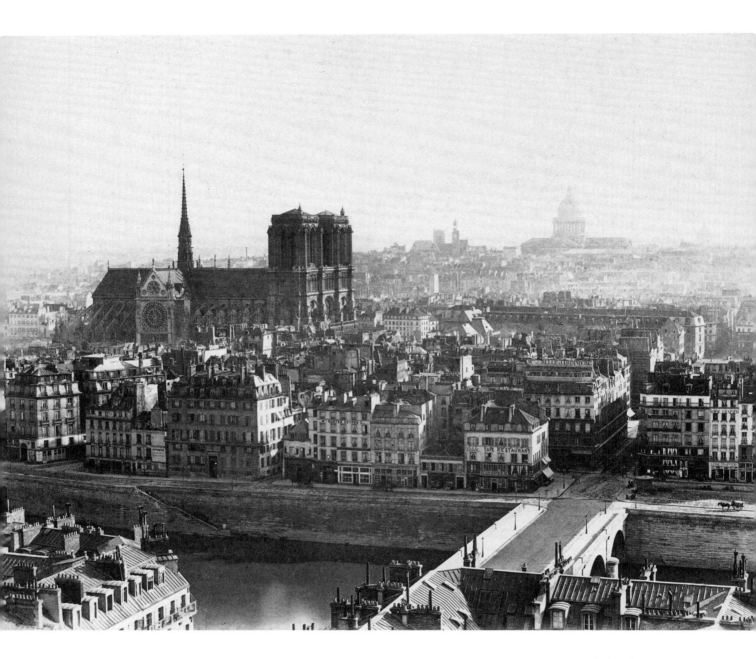

Panorama von Paris, aufgenommen von
der Tour St. Jacques. Foto von Charles
Soulier, um 1865.

Moderne unterworfen ist, denn ab 1852 wird die französische Hauptstadt unter dem von Napoleon III. beauftragten Baron Haussmann in einem bis dato nie gesehenen Umfang umgebaut: *modernisiert*. Vor diesem Hintergrund entstehen also die »Pariser Bilder« und auch ihr literarischer Höhepunkt, das 1860 geschriebene Gedicht *Der Schwan*. Sie setzen sich natürlich eindeutig ab von anderen, tendenziell dokumentarisch ausgerichteten Beschreibungsversuchen in der Nachfolge des von Louis-Sébastien Mercier unter dem Titel *Le Tableau de Paris* bereits im späten 18. Jahrhundert herausgegebenen Werkes, das in anschaulicher Weise die französische Hauptstadt in viele einzelne Rubriken zerlegt und illustriert. Baudelaires Gedichte bieten demgegenüber bewusst subjektive, im Zusammenhang mit Paris entstandene ›Bilder‹ als genuines Erleben der Großstadt dar. Er erschließt Paris also keineswegs deskriptiv, wie zum Beispiel Victor Hugo in den mächtigen Beschreibungen seiner Romane, sondern setzt ganz auf die Mittel der lyrischen Sprache, um die Metropole in einer Reihe von sinnbildlichen Kompositionen zu evozieren.

Auch im *Schwan* wird eine äußerst dichte Stadterfahrung gestaltet und reflektiert. Ausgangspunkt ist ein ganz alltäglicher Gang über den »Carrousel«, jenen Platz mit dem kleineren napoleonischen Triumphbogen, der heute zwischen Tuileriengarten und Louvre-Pyramide liegt, damals freilich ganz anders aussah, weil auf der einen Seite das gewichtige, 1871 in Brand gesteckte und später abgerissene Tuilerienschloss stand und auf der anderen Seite vor dem Louvre etliche ältere Häuserzeilen noch vorhanden waren oder gerade abgerissen wurden (es war die Stätte jener schon erwähnten Doyenné-Boheme in den dreißiger Jahren). Dieses abgewirtschaftete Viertel fiel der Paris-Modernisierung und vor allem der Umgestaltung des Louvre und dessen Vereinigung mit dem Tuilerienpalast zum Opfer. Baudelaire, der im Gegensatz zu Hugo seine Gedichte nie datiert, situiert sein Erlebnis historisch nur vage, indem er den »neuen« (also neu gestalteten) Carrousel und eine Baustelle erwähnt. Dies ruft die Erinnerung an einen am selben Ort herumirrenden Schwan hervor, der sich, einem Käfig entkommen, nach seinem heimatlichen See zu sehnen schien. Das Auftauchen des Vogels im Kontext des städtischen Umbaus lässt im Geist des Betrachters ferner das Bild der versklavten und ihrer Heimat beraubten Andromache nach der in der *Aeneis* von Vergil (dem ›Schwan von Mantua‹) geschilderten Szene entstehen. Der Schwund des alten Paris im Zuge der riesigen Haussmann-Arbeiten wird also mit Figuren des Exils in Verbindung gebracht. Die Beseitigung alter Stadtteile weckt jedoch keine romantische Mittel-

alternostalgie, es geht vielmehr um eine allgemeine Verlusterfahrung, um existentielle Entwurzelung wie sie der etwas lächerliche Schwan und die edle, vom Dichter unmittelbar angesprochene Andromache versinnbildlichen. Die umgebenden Monumente werden kaum einbezogen, allein diese seltsame Begegnung im Angesicht des Louvre, also im Herzen des alten Paris, löst zugleich den Imaginationsschub und ein schwermütiges Nachdenken aus, und so können die disparaten Elemente – neue Paläste, Baugerüste, Steinquader, alte Stadtteile – zur Allegorie für das Ich werden. »Die Form einer Stadt ändert sich, ach! schneller als ein menschliches Herz«: Auch Paris ist dem Gesetz des Wandels und der Verflüchtigung unterworfen, wird eingeholt von der Modernisierung. Baudelaires Blick auf Paris ist generell nicht kunst- oder architekturhistorisch. Die Gotik interessiert ihn nicht, er setzt sich nicht wie etwa die Romantiker Hugo und Mérimée für den Erhalt der mittelalterlichen Bausubstanz ein, Denkmalpflege gehört nicht zu seinen Sorgen und er wird erst spät, in Belgien und im Rahmen eines geplanten Belgien-Buches Interesse für Architektur entwickeln. Erstaunlich genug, wenn man bedenkt, dass in seine Zeit beispielsweise der Umbau des Louvre und auch (von 1845 bis 1863) die umfangreiche Restaurierung der Kathedrale Notre-Dame unter der Leitung der Neogotikspezialisten Lassus und Viollet-le-Duc fallen, was ihn aber nicht zu tangieren scheint, vielleicht weil die Kathedrale zu eng mit Victor Hugos epochalem *Glöckner von Notre-Dame* (1831) verquickt ist, vor allem jedoch, weil ihm einzelne Gebäude nichts bedeuten, sondern er die Stadt als »Antlitz«, als Gesamtphysiognomie und Lebensraum erlebt und in Augenschein nimmt.

Im *Schwan* wird dieses Antlitz verknüpft mit dem Motiv des Exils und der Grundstimmung der Melancholie. Melancholie ist überhaupt ein Haupttenor in den *Blumen des Bösen*, deren erste und umfangreichste Abteilung mit »Spleen und Ideal« (oder, in Stefan Georges Übersetzung, »Spleen und Vergeistigung«) überschrieben ist. Im Widmungsgedicht des Bandes erhebt er gleich »L'Ennui« – Langeweile, Melancholie, Weltschmerz, Zerrissenheit, Spleen, Depression, Weltüberdruss, taedium vitae, Sinnentleerung, Ekel, Nihilismus, das Absurde, was alles steckt nicht in diesem Wort! – zum dem Leser wohlvertrauten Götzenbild und zart-blutrünstigen Monster des modernen Zeitalters. Das englische Wort »spleen« ist in Frankreich durchaus geläufig für die Bezeichnung eines seelischen Leidens, das traditionsgemäß aus England stammt und seinen Sitz in der Milz, also eben im »spleen« hat. Es prangt zugleich als Stichwort im Titel des posthumen, 1869 veröffentlichten Buches *Der Spleen von Paris*,

Panorama von Paris. Ansicht der Place du Carrousel und des Louvre vom Pavillon de Flore aus gesehen in Richtung Nordosten. Radierung aus dem Jahr 1828.

Die Place du Carrousel nach dem Abriss der Häuser 1851. Aufnahme von Henri Le Secq.

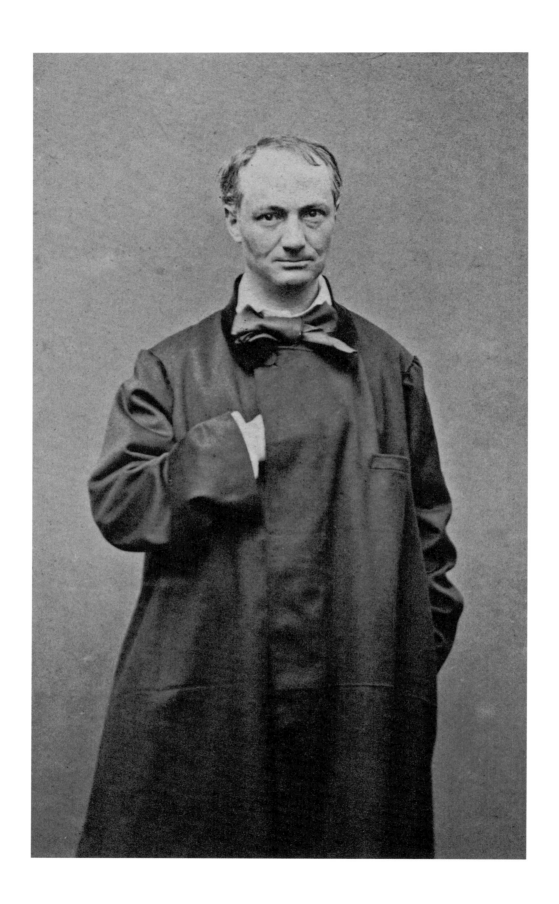

wobei Titel und Untertitel (»Kleine Gedichte in Prosa«) von Baudelaire nicht eindeutig bestimmt wurden, jedoch durch Briefstellen und Vorabdrucke gerechtfertigt sind. Die einzelnen Texte sind in den frühen sechziger Jahren in Zeitschriften und Zeitungen erschienen. Sie passen aufgrund ihres knappen Umfangs und ihrer jeweiligen Abgeschlossenheit eigentümlich gut zum Format der Tagespresse, ja sind schon dadurch modern, dass sie sich in das Feuilleton des neuen Massenmediums einfügen, in jenes neue Medium, das Baudelaire eigentlich als meinungsbildendes Instrument, als Träger von plumpdemokratischen Ideen und Exponent bürgerlicher Fortschrittsgläubigkeit überhaupt nicht mag. Aber das Feuilleton bietet für etliche Autoren (wie zum Beispiel Balzac, Eugène Sue oder Alexandre Dumas) eine wichtige Einkommensquelle dank des darin aufgehobenen Fortsetzungsromans; Baudelaire pflegt dieses Genre zwar nicht, spielt aber mit den Überschriften der einzelnen Prosagedichte darauf an, denn diese evozieren Ereignisse, Gestalten, Szenen, gemahnen an Zeitungsnotizen und fügen sich gleichsam in die Rubrik der kleinen vermischten Nachrichten aus dem städtischen Alltag ein.

In dieser Beziehung ist der *Spleen von Paris* mit Guys' Zeichnungen einerseits, mit den *Blumen des Bösen* andererseits verwandt: mit Guys wegen der formalen Grundeinstellung, der von Baudelaire im Vorwort herbeigesehnten modernen, »schmiegsamen, poetischen Form«, die ein Eingehen auf die Erscheinungen des städtischen Lebens erlaubt, wobei freilich Themen, Formenvielfalt und gedankliche Durchdringung dieses Werkes meilenweit entfernt sind von der doch sehr beschränkten Motivauswahl Guys'. Und die Gedichte rücken in die Nähe der *Blumen des Bösen*, da sie, bei aller Bemühung um Wirklichkeitsnähe, als gleichsam poetische Schnappschüsse eine ähnlich subjektive Disposition aus Schwermut, Rührung, Ironie und bösen Regungen aufweisen. Die Sammlung ist durch Verzicht auf gebundene Sprache klar von der Lyrik geschieden, wiewohl sie dem von E. A. Poe für Gedichte geforderten Merkmal der Kürze und der Verdichtung entsprechen. Es geht mehrheitlich um Texte erzählenden Zuschnitts, wenn sie auch bis auf wenige Ausnahmen kaum richtige Erzählungen bilden, sondern eine bunte, fragmentarische Auslese an Anekdoten, Eindrücken, Erinnerungen, Eingebungen darstellen, zusammengehalten durch den unterhaltsamen Tonfall eines Pariser Spaziergängers, aber auch durch einen reflektierten Grundton, der ihre Überführung in allegorische Bildchen gewährleistet.

Charles Baudelaire um 1861/62.
Aufnahme von Étienne Carjat.

Endstation Brüssel

Ich liebe Dich, Du elende Stadt«, ruft Baudelaire im Entwurf eines Epilogs für die *Blumen des Bösen* aus, in dem er in wuchtigen Versen Paris als Mätresse, riesige Hure mit infernalischem Charme, blühende Hölle, Stätte des Verderbens und der Schönheit apostrophiert. Im Prosagedicht *Um ein Uhr morgens* heißt es: »Furchtbares Leben! Furchtbare Stadt«, weil man hier so häufig der Dummheit (bei Kollegen genauso wie bei leichtlebigen Damen) begegnet, und in einer Aufzeichnung wird Paris sogar – vielleicht wegen des *Tannhäuser*-Skandals – ausdrücklich als die »Hauptstadt der Dummheit« charakterisiert. Im April des Jahres 1864 kehrt er als 43-Jähriger mit bereits ergrauendem Haar dieser schlammig-schönen, geliebten-gehassten, lustbetont-spleenischen Erscheinung den Rücken, um für einige Zeit nach Brüssel zu ziehen. Die belgische Hauptstadt ist seit 1830 das Rückzugszentrum von politisch Verfolgten. Victor Hugo, der prominenteste französische Exilant jener Zeit, verbrachte nach Napoleons Staatsstreich ab Dezember 1851 einige Monate dort, ging dann 1852 auf die Insel Jersey, ab 1855 lebte er auf Guernsey und kehrte um 1861/62 zeitweilig nach Brüssel zurück, um mit seinem dortigen Verleger über *Die Elenden* und weitere geplante Werke zu verhandeln; Hugo siedelt sich dort jedoch nicht an, im Gegensatz zu seiner Frau und seinen Söhnen, die ab 1862 in Brüssel ansässig sind und Baudelaire mehrmals zum Essen einladen werden. Nach Brüssel flieht man aber auch, um Gläubigern zu entkommen. So hat sich Baudelaires Freund und Verleger Poulet-Malassis ein Jahr zuvor dorthin abgesetzt, um einer Haftstrafe wegen unbeglichener Schulden zu entgehen. Baudelaire selbst hat mehrere Motive für seinen Umzug: Das Leben in Paris ist ihm zunehmend zur Last geworden, die Publikationsmöglichkeiten verbessern sich nicht, die allgegenwärtige Unverständigkeit ödet ihn an und Gläubiger bedrängen ihn. In Brüssel verspricht man ihm Einkünfte durch Lesungen, er hofft, für Zeitschriften arbeiten zu können, Impulse aus dem Besuch

Innenansicht der Kirche Saint-Loup in Namur: »Ich gehe sonntags wieder nach Namur um Rops zu sehen und um diese Jesuitenkirche zu bewundern, deren Anblick mich nie ermüden wird.« (Brief an Narcisse Ancelle vom 30. Januar 1866). Ein Sturz in dieser Kirche im März 1866 leitete Baudelaires Hemiplegie ein.

der reichen Kunstsammlungen des Landes zu erhalten und vor allem pocht er auf die Möglichkeit, Victor Hugos Verleger für eine Ausgabe seiner gesammelten Werke (inklusive Poe-Übersetzungen) zu gewinnen, was in Paris bisher gescheitert ist und ihm ein dringend benötigtes Einkommen gesichert hätte.

Er merkt jedoch schnell, dass er vom Pariser Regen in die Brüsseler Traufe geraten ist. Die in Aussicht gestellten Lesungen werden vertagt, sind dann nicht gut besucht und schlechter bezahlt als vereinbart, neue Kontakte zur Kunstszene ergeben sich kaum, die Zeitschriften zeigen sich ablehnend und der Verleger ist für sein Vorhaben nicht zu gewinnen. Was die Stadt selbst und ihre Einwohner betrifft, ist es die reinste Katastrophe: ungehobeltes oder bizarres Benehmen, Tölpelhaftigkeit, Beschränktheit, hässliche Menschen, wo er hinschaut. Eine Stadt ohne zuverlässigen Hutmacher, in der man nicht flanieren kann, damit ist beinahe schon alles gesagt. Baudelaire schreibt, mal belustigt, mal irritiert, mal wütend all die skurrilen Eindrücke, Vorkommnisse und Begegnungen auf, denn er hat vor, ein Belgien-Buch herauszugeben. Genau genommen zwei Belgien-Bücher: zum einen ein *Armes Belgien!* überschriebenes, in dem er seinen von witzigem Hohn durchtränkten Hass auf Belgien (aber auch und vor allem auf Belgien als Konzentrat Frankreichs und des französischen Geistes) freien Lauf lässt; zum anderen eine eher touristische Monographie, für die er sogar einige Baudenkmäler des Landes in Augenschein nimmt und Erkundungsreisen unternimmt. So kommt Baudelaire auch nach Namur, wo er die Kathedrale und die Kirche Saint-Loup bewundert und das Barock für sich entdeckt. In Namur trifft er außerdem den jüngeren, ihn bewundernden und späteren Symbolisten Félicien Rops, den er um ein Frontispiz für *Strandgut* bittet, ein schmales Lyrikbändchen, in dem die sechs 1857 verbotenen und einige weitere Gedichte enthalten sind. Das Frontispiz – ein Holzschnitt – konzipiert Baudelaire selber in Anlehnung an das nicht realisierte, die Erbsünde zum Thema erhebende, das er sich für die *Blumen des Bösen* vorgestellt hatte. Es ist in allegorischer Manier gehalten und bedarf in der Ausgabe sogar einer kurzen Erläuterung, um verstanden zu werden. Der Titel *Les Épaves* erscheint im Geäst eines »fatalen Apfelbaums«, dessen Stamm aus einem menschlichen Skelett besteht; unten räkeln sich Blumen des Bösen (die plakative Anspielung auf das verbotene Buch soll wohl den Verkauf befördern), unter denen die sieben Todsünden dank Schildchen identifizierbar sind, im vegetabilen Gestrüpp liegt ein Pegasus-Skelett, während das Porträt Baudelaires als Medaillon von einer düsteren, beflügelten Schimäre emporgetragen wird.

Félicien Rops: Frontispiz von *Strandgut* (*Les Épaves*). Der Band enthält die sechs zensierten Gedichte der Erstausgabe der *Blumen des Bösen*.

Die Grande Place in Brüssel.
Aufnahme um 1890.

»Rops ist der *einzige wahrhaftige Künstler*
(in der mir ganz eigenen Bedeutung des
Wortes Künstler), den ich in Belgien
gefunden habe.« (Brief an Édouard Manet
vom 11. Mai 1865).
Le Vice suprême (*Das höchste Laster*),
Frontispiz des gleichnamigen Romans
von Joséphin Peladan aus dem Jahr 1884.
Radierung von Félicien Rops.

Im wirklichen Leben bedürfte er dringend einer ihn tragenden Schimäre, denn sein seit Jahren durch die Geschlechtskrankheit angegriffener, durch Laudanum und Alkoholkonsum noch weiter strapazierter Gesundheitszustand verschlechtert sich zusehends. Übelkeits- und Schwindelanfälle nehmen zu und im März 1866 erleidet Baudelaire einen Schlaganfall. Daraufhin ist er rechtsseitig gelähmt und kann schon bald nicht mehr schreiben, nicht mehr reden und nicht mehr lesen. Er wird in einem von Nonnen geführten Brüsseler Hospiz untergebracht, wo die Pflegerinnen über den unchristlichen Gast, der lediglich »Verdammt!« artikulieren kann, so wenig erfreut sind, dass er bald wieder im Hotel gepflegt werden muss. Der Freund Poulet-Malassis, der um seinen hoffnungslosen Zustand weiß, kümmert sich um ihn und lässt seine Mutter kommen. Anfang Juli bringt man Baudelaire nach Paris zurück; er bezieht ein Zimmer in einer unweit vom Triumphbogen liegenden Klinik, wo er über ein Jahr bleibt. Manet schmückt das Zimmer mit zwei Gemälden (einem Original und einer Kopie). Champfleury reicht ein von einigen Literaten und drei Mitgliedern der Französischen Akademie (darunter Sainte-Beuve und Mérimée) unterzeichnetes Gesuch um finanzielle Unterstützung beim Unterrichtsministerium ein. Er erwähnt dabei vorsichtshalber nicht den Autor der *Blumen des Bösen*, sondern lediglich den Poe-Übersetzer und die Bitte wird – wiewohl in sehr bescheidenem Umfang – gewährt. Die Gesellschaft seiner ihn wie ein kleines Kind behandelnden Mutter behagt ihm wenig, da er durchaus luzid bleibt, umso mehr freuen ihn die regelmäßigen Besuche etlicher Freunde (Sainte-Beuve, Nadar und Manet sind darunter), mit denen er auch Spaziergänge unternimmt. Champfleury hat den schönen Einfall, die gemeinsame Freundin und Pianistin Palmyre Meurice einzuladen, die ihm unter anderem *Tannhäuser*-Auszüge vorspielt. Auch Manets Frau lässt gelegentlich Wagner in der Klinik erklingen, wo Baudelaire am 31. August 1867 stirbt. Er wird am 2. September auf dem Friedhof Montparnasse im Familiengrab neben dem ihm so fremd gewordenen General Aupick beigesetzt. 1871 wird sich Frau Aupick zu ihnen gesellen.

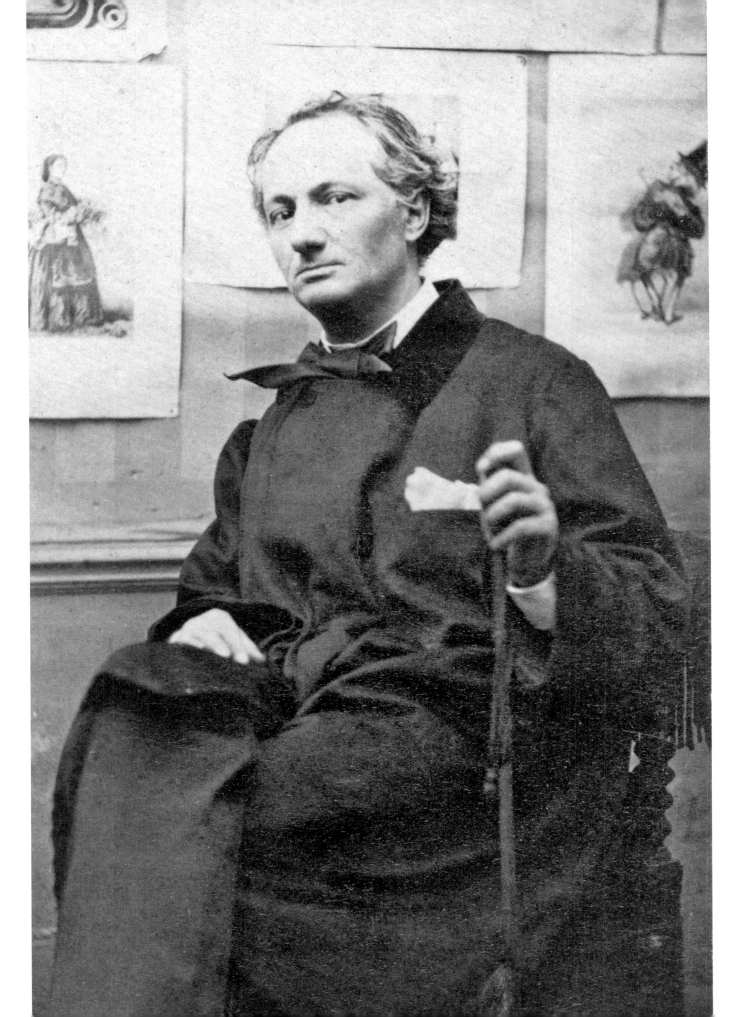

Ein letztes Bild

Trotz Courbet, Manet und Fantin-Latour ist unser Bild von Baudelaire nicht durch seine Lieblingskunst, die Malerei, sondern durch das von ihm kritisierte neue Medium der Fotografie geprägt. Die Vorbehalte gegen die Fotografie waren zahlreich und die Debatte um ihren Kunstcharakter hielt lange an. Bei der Pariser Weltausstellung von 1855 hatte man zwar – eine Innovation gegenüber der Londoner Weltausstellung von 1851 – einen eigenständigen Palast für die Schönen Künste errichtet, doch die Fotografie als technische Errungenschaft im Palast der Industrie vorgeführt; beim Salon von 1859 zieht sie dann, wenn auch in einer getrennten Abteilung, in den holden Palast der Kunst selber ein (seit dessen Bau fanden die Salons nicht mehr im Louvre statt). Das bietet Baudelaire damals die willkommene Gelegenheit, seine Ablehnung zu begründen, wobei es ihm auch in diesem *Salon von 1859*, wo er die Einbildungskraft als wichtigstes Vermögen verteidigt, um die Frage des Realismus und um die nach der Kunst als genaue Wiedergabe der Natur geht.

Die Fotografie ist zu technisch, zu objektiv, zu wenig Kunst, zu sehr Bildkommerz (die Ateliers vermehren sich zusehends in Paris), Kunst hat mit Innerlichkeit, mit seelischen Regungen und Imagination zu tun, Kunst ist intensivste Bemühung um Komposition und formale Beherrschung und aus diesen Gründen kann ein Gerät, das die Außenwelt einfach registriert, unmöglich Kunstwerke hervorbringen. Als dokumentarisches Aufzeichnungsmedium (etwa für die Archäologie) hält er die Fotografie für nützlich, weitere pragmatische Anwendungen wie Visitenkarten oder Erinnerungsstücke sind ebenfalls unproblematisch. Er wünscht sich zum Beispiel selber in Brüssel eine »präzise wiewohl leicht verschwommene« Fotografie seiner Mutter, die allerdings nicht zustande kommt. Aber sobald man das reine Abbilden zugunsten des künstlerischen Bildens verlässt, ein wahrhaftes Porträt und nicht einfach ein Erkennungs- oder Erinnerungsbild

»Baudelaire mit Radierungen«, um 1863.
Aufnahme von Étienne Carjat.

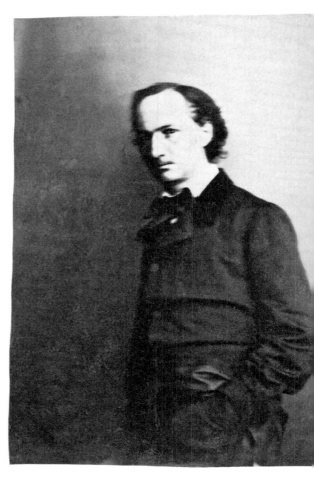

Charles Baudelaire, fotografiert um 1854
von Félix Nadar.

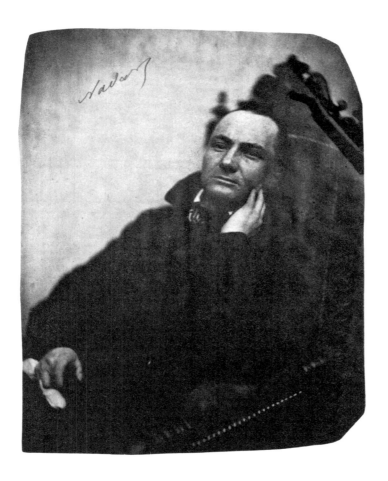

»Baudelaire im Armlehnstuhl«, 1855.
Aufnahme von Nadar.

will, gerät die Fotografie ins Hintertreffen. Und doch verhält sich Baudelaire hinsichtlich des Kernpunktes, nämlich der Porträtkunst, widersprüchlich. Während Delacroix nach einer Sitzung bei Nadar entsetzt (und natürlich umsonst) die Zerstörung des dort gemachten Porträts verlangt, lässt sich Baudelaire seit 1854 nicht ungern fotografieren. Mit den beiden Freunden Félix Nadar und Étienne Carjat und dann mit Charles Neyt in Brüssel hat er es auch mit vorzüglichen Vertretern ihres Faches zu tun, vorzüglich, weil sie ihre Bilder durchaus mit Hilfe von Licht und Einstellung komponieren und sich um das Einfangen der Persönlichkeit bemühen. Wo Haltung und Gesichtsausdruck bedeutsam sind, spielt auch der Abgebildete selber eine Rolle, die Belichtungszeit verlangt Konzentration und aus Kostengründen wird jede Aufnahme ernst genommen, so dass die gewählte Pose entscheidend ist: Das benutzt Baudelaire, der sich auf den Fotografien offensichtlich *präsentiert*.

Wie die meisten seiner porträtierten Kollegen hat er einen eher ernsthaften, besonnenen Gesichtsausdruck (die heute allseitige keep-smiling-Kultur wurde erst durch Schnappschüsse begünstigt, denn bei längerer Belichtungszeit wird jedes Lächeln zur Grimasse), doch er variiert spürbar seinen Ausdruck, mal sieht er ernst, dann wieder herzlich-offen (wie auf Nadars »Baudelaire im Armstuhl«), dann wieder etwas rätselhaft, manchmal verschlossen aus. Immer ist er betont elegant gekleidet (und nicht nur weil dies Usus beim Porträtieren ist), trägt eine modische Schleife oder Fliege, offenkundig die aus England stammende schwarze *cravat* vom Dandy Beau Brummel. Die wohl früheste Aufnahme von Nadar (um 1854) ist leicht verschwommen, möglicherweise weil er sich durch eine leise Bewegung noch gegen den harten Umriss sträubte. Doch in gewissem Sinn benutzt Baudelaire das ›realistische‹ Medium schon bald, um Selbstbildnisse herzustellen und bereits 1855 – im Jahr von Courbets *Atelier* – lässt er sich von Nadar mit einem durchdringenden, selbstbewussten, den Zuschauer fast herausfordernden Blick aufnehmen. Erstaunlich genug, Nadar bekommt den fotografiekritischen Freund deutlich häufiger als andere Autoren vor seine Kamera.

Auch Étienne Carjat macht fünf Aufnahmen von ihm. Bei dem sogenannten »Baudelaire mit Radierungen« um 1863 zeigt er ihn als Kunstkenner vor einer mit Bildern überdeckten Wand, seine Seidenschleife weist ihn als distinguierten Städter aus, während Spazierstock und Gehrock auf den Flaneur hindeuten; sein etwas misstrauischer Blick in die Kamera stellt Distanz her. Ein anderes Mal

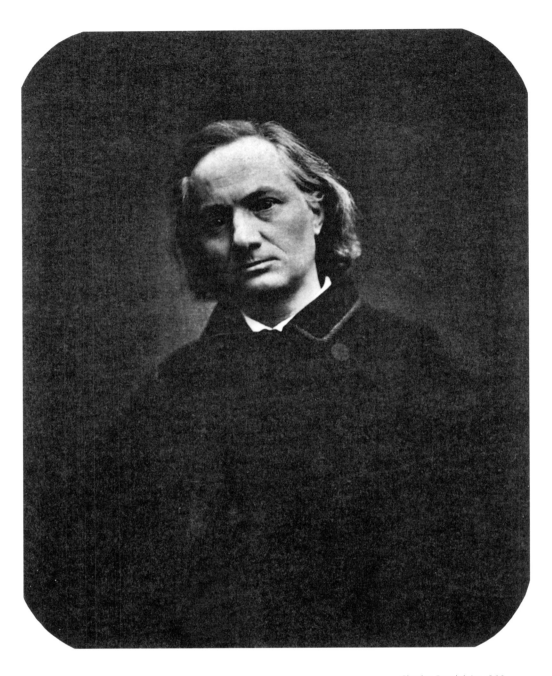

Charles Baudelaire 1866.
Aufnahme von Étienne Carjat.

fotografiert ihn Carjat mit einer Zigarre. Die besten Porträts der drei Fotografen verzichten jedoch auf Requisite und zeichnen sich durch einen nüchternen, nur durch Licht und Schatten gestalteten Hintergrund aus. Das fällt besonders beeindruckend bei Carjats letztem Bildnis aus dem Jahr 1866 auf, wo ein starker Chiaroscuro eingesetzt wird. Hier ist im Gegensatz zu früheren Bildinszenierungen weder ein Dandy noch ein Schriftsteller in manchmal priesterlicher Pose zu sehen. Baudelaire ist zum Zeitpunkt der Aufnahme bereits gelähmt, alles beruht auf seinem Blick: Er schaut uns an mit der sanften Eindringlichkeit eines Menschen, der den Abschied in sich trägt.

Zeittafel zu Charles Baudelaires Leben und Werk

1821 Charles Pierre Baudelaire wird am 9. April in Paris geboren. Die Eltern François Baudelaire (62 Jahre alt) und Caroline geb. Dufaÿs oder Defayis (26 Jahre alt) haben 1819 geheiratet. François hat einen sechzehnjährigen Sohn aus erster Ehe, Alphonse. Sie wohnen im Quartier Latin, 13, Rue Hautefeuille, in einem Gebäude, das 1855 anlässlich des Baus des Boulevard Saint-Germain abgerissen wird. Die Taufe findet am 7. Juni in der benachbarten Kirche Saint-Sulpice statt.

1827 François Baudelaire stirbt am 10. Februar.

1828 Caroline Baudelaire heiratet am 8. November den 1789 geborenen Oberst und Offizier der Ehrenlegion Jacques Aupick.

1831 Aupick, der 1830 bei der Eroberung Algiers durch die französische Armee mitgewirkt hat, wird zum Oberstleutnant befördert und Ende des Jahres nach Lyon zur Bekämpfung des Seidenweber-aufstandes abkommandiert. Der zehnjährige Charles wird in Paris im Gymnasium angemeldet und in Pension gegeben.

1832 Im Januar zieht Charles mit seiner Mutter nach Lyon.

1834 Im April erfolgt der zweite Weberaufstand in Lyon, der unter Ein-satz der Artillerie niedergeschlagen wird.

1836 Die Familie kehrt nach Paris zurück, wo Aupick zum General-stabschef der ersten Division ernannt wurde. Charles wird Inter-natsschüler im Collège Louis-le-Grand.

1838 Er liest unter anderem Victor Hugo und verbringt die Sommer-ferien mit den Eltern in den Pyrenäen; so kommt er zu seiner einzigen Frankreichreise.

1839 Zum Verdruss seines Stiefvaters wird er im April wegen einer
Unfolgsamkeit von der Schule ausgeschlossen und schafft im Juli
das Abitur als externer Schüler im Gymnasium Saint-Louis.
Im Sommer wird Aupick zum Brigadengeneral ernannt.
Charles schreibt sich pro forma in die juristische Fakultät ein,
widmet sich de facto dem freien Leben der Boheme und zieht sich
schon sehr bald eine Gonorrhö zu.

1841 Der Familienrat beschließt, Charles der Boheme zu entreißen,
indem man ihn auf eine Reise nach Indien schickt. Im August
unterbricht ein Sturm die Reise und man legt auf der Mauritius-
insel an, um notwendige Reparaturen vorzunehmen. Beim
nächsten Aufenthalt im September auf der Île Bourbon (heute:
Réunioninsel) schifft sich Charles wieder nach Frankreich ein.

1842 Am 9. April ist er offiziell mündig und erbt ansehnlich.

1843 Baudelaire veröffentlicht einige Gedichte (unter Pseudonym), aber
seine Aufsätze werden abgelehnt.
Er zieht ins Hôtel Pimodan auf der von der Boheme geschätzten
Île Saint-Louis.

1844 Er begegnet seiner langjährigen, etwa gleichaltrigen Lebensgefähr-
tin, der Mulattin Jeanne Duval, über die man kaum etwas weiß.
Da Baudelaire innerhalb von zwei Jahren beinahe die Hälfte seines
Erbes ausgegeben hat, erwirkt im September der Familienrat seine
Vormundschaft; spätestens jetzt ist der Bruch mit dem Stiefvater
vollzogen. Der Notar Narcisse Ancelle und seine Mutter verwalten
bis zu Baudelaires Tod dessen Geldangelegenheiten.

1845 Veröffentlichungen: Die erste eigenständige Publikation *Salon von
1845* erscheint unter dem Namen »Baudelaire Dufaÿs«, ein Gedicht
in der Zeitschrift *L'Artiste* unter dem Namen Charles Baudelaire.
Beginn der lebenslangen Freundschaft mit dem Schriftsteller
Charles Asselineau.
Im Juni kündigt er seinem Vormund seinen Selbstmord an.
In der Beletage des Hôtel Pimodan, beim Maler Boissard de
Boisdenier, finden Haschischfeste statt, an denen unter anderem
Nerval, Gautier und Daumier teilnehmen. Baudelaire ist dabei.
Er wohnt seit dem Sommer in stets wechselnden Unterkünften.

1846 Veröffentlichung: *Salon von 1846* (von »Baudelaire-Dufaÿs«).

1847	Veröffentlichung: die Erzählung *Die Fanfarlo* (von »Baudelaire-Defayis«). Er entdeckt Edgar Allan Poe, den er in Frankreich einführt und dessen erzählerisches Werk er bis 1865 übersetzt und er begegnet Gustave Courbet, mit dem er einige Jahre freundschaftlich verkehrt. Aupick wird Generalleutnant und Leiter der École Polytechnique.
1848	Baudelaire befindet sich in einer kurzen republikanischen Phase, in der er ohne Erfolg publizistische Projekte verfolgt. Im Juni blutig niedergeschlagener Aufstand in Paris, an dem sich Baudelaire anscheinend beteiligt. Veröffentlichung: erste Übersetzung einer Erzählung E. A. Poes.
1849	Der erst vierzigjährige E. A. Poe stirbt in Baltimore. Die Freundschaft mit Théophile Gautier wird immer enger.
1850	Baudelaire macht die Bekanntschaft von Auguste Poulet-Malassis, dem zukünftigen Freund und Verleger der *Blumen des Bösen.*
1851	Veröffentlichung: *Über Wein und Haschisch.* In den *Künstlichen Paradiesen* (1860) wird vom Wein nicht mehr die Rede sein. Nach dem Staatsstreich vom 2. Dezember durch Louis-Napoleon Bonaparte ist Baudelaire »entpolitisiert«.
1852	Victor Hugo geht bis 1871 ins Exil. Baudelaire entdeckt die Schriften des katholischen konservativen, 1821 verstorbenen Autors Joseph de Maistre. Er liebt insgeheim die Salonnière Apollonie Sabatier, der er später einige Gedichte widmet. Veröffentlichung: In der *Revue de Paris* erscheint seine erste Studie über E. A. Poes Leben und Werk.
1853	Der Konsul Aupick wird zum Senator ernannt. Er erwirbt ein Haus in Honfleur an der Atlantikküste.
1855	Die Weltausstellung findet von Mai bis Oktober in Paris statt. Liaison mit der Schauspielerin Marie Daubrun. Veröffentlichungen: einzelne Beiträge über die bei der Weltausstellung gezeigte Kunst; *Vom Wesen des Lachens und allgemein von dem Komischen in der bildenden Kunst*; in der kulturpolitisch wichtigen *Revue des Deux Mondes* erscheinen achtzehn Gedichte unter dem Sammeltitel *Die Blumen des Bösen.*

1856 Veröffentlichung: *Histoires extraordinaires*, der erste Band mit Erzählungen E. A. Poes.

1857 Am 27. April stirbt Jacques Aupick. Die Mutter zieht nach Honfleur, wo Baudelaire sie gelegentlich besucht.
Veröffentlichungen: Ab Februar erscheint die Übersetzung von E. A. Poes Roman *Die Abenteuer des Arthur Gordon Pym* in der Zeitschrift *Le Moniteur universel* (1858 als Buch); im März dann der zweite Poe-Band: *Nouvelles histoires extraordinaires*. Im Juni erscheint Baudelaires erster und entscheidender Gedichtband *Die Blumen des Bösen*, der im August nach einem Prozess verboten wird.

1858 Beginn des Paris-Umbaus unter der Leitung vom Baron Haussmann.

1859 Jeanne Duval muss im April nach einem Hemiplegieanfall in eine Klinik.
Erste Begegnung mit Constantin Guys, dem *Maler des modernen Lebens* (so der Titel des ihm gewidmeten Aufsatzes von 1863).
Veröffentlichungen: *Salon von 1859* und ein Essay über Théophile Gautier.

1860 Veröffentlichung: *Die künstlichen Paradiese*, worin Haschisch und Opium kritisch dargestellt werden.

1861 Veröffentlichungen: im Februar die zweite, um 35 Gedichte und die Abteilung »Pariser Bilder« ergänzte Ausgabe der *Blumen des Bösen*; im Mai: *Richard Wagner und Tannhäuser in Paris*; im September ein Aufsatz über Delacroix' Wand- und Deckengemälde in der Kirche Saint-Sulpice.
Im Dezember bewirbt sich Baudelaire um Aufnahme in die Académie française, zieht die Bewerbung aber auf Druck von Charles-Augustin Sainte-Beuve und Alfred de Vigny zurück.

1862 Erste Schwindelanfälle, die seine Arbeitsfähigkeit beeinträchtigen; Projekte wie *Mein entblößtes Herz* oder das Belgien-Buch werden deshalb nie zum Abschluss kommen.
Veröffentlichungen: zwanzig Prosagedichte im Feuilleton von *La Presse*; ein Aufsatz über *Maler und Radierer*; eine positive Rezension der ersten Bände von Victor Hugos Roman *Die Elenden*.
Im April stirbt sein Halbbruder Alphonse. Beginn der Freundschaft mit Édouard Manet. Baudelaire kümmert sich weiterhin um die kranke und mittellose Jeanne Duval.

1863 Am 13. August stirbt Delacroix. Baudelaire, Manet und Fantin-
 Latour sind bei der Beerdigung anwesend.
 Manets *Frühstück im Freien* wird im »Salon des Refusés« zum
 Skandalon, sein Gemälde *Konzert im Tuileriengarten* wird auch
 gezeigt; Baudelaire äußert sich nicht.
 Veröffentlichung: eine dreiteilige Studie über Delacroix' Werk und
 Leben; Ende des Jahres erscheint der schon zwei Jahre alte Aufsatz
 Der Maler des modernen Lebens.

1864 Fantin-Latour stellt im Salon das Gruppenbildnis *Hommage
 an Delacroix* aus.
 Ab April hält sich Baudelaire in Brüssel auf.

1865 Manets *Olympia* provoziert einen Skandal. Baudelaire schweigt.

1866 Veröffentlichung: Unter dem Titel *Strandgut (Les Épaves)* erscheint
 in Brüssel ein dünner Gedichtband, der unter anderem die sechs
 von der Zensur verbotenen Gedichte aus den *Blumen des Bösen*
 enthält. Auflagenhöhe: 260 Exemplare, wovon einige nach Paris
 geschmuggelt werden.
 Nach einem Schlaganfall wird Baudelaire im März rechtsseitig
 gelähmt und kann nicht mehr reden. Im Juli Einlieferung in eine
 Pariser Klinik, in der er bis zu seinem Tod bleibt.

1867 Baudelaire stirbt am 31. August.

1868–1870 Die Freunde Charles Asselineau und Théodor de Banville besorgen
 die erste Gesamtausgabe. Darin sind auch die »Kleinen Gedichte
 in Prosa« *Der Spleen von Paris* enthalten, deren Rezeption erst
 nach 1945 einsetzt.
 Asselineau veröffentlicht 1869 die Biographie *Charles Baudelaire.
 Sein Leben und sein Werk*, für dessen Titelblatt Manet das dem
 Gemälde *Konzert im Tuileriengarten* entnommene Profilbild als
 Radierung beisteuert.
 Nadar sieht Jeanne Duval mit Krücken auf einem Boulevard –
 das ist die letzte Lebensspur von Baudelaires »schwarzer Venus«.

1871 Seine Mutter Caroline Aupick stirbt in Honfleur und wird bei
 ihrem Mann und ihrem Sohn auf dem Friedhof Montparnasse
 bestattet.

Auswahlbibliographie

Die Zitate im Text sind, wenn nicht anders vermerkt, von mir übersetzt.

Werkausgaben

Œuvres complètes. Herausgegeben von Claude Pichois. 2 Bände. Bibilothèque de la Pléiade, Paris 1975/76.
Correspondance. Herausgegeben von Claude Pichois in Zusammenarbeit mit Jean Ziegler. 2 Bände. Bibliothèque de la Pléiade, Paris 1973.
Sämtliche Werke / Briefe. Herausgegeben von Friedhelm Kemp und Claude Pichois in Zusammenarbeit mit Wolfgang Drost und Robert Kopp. 8 Bände. München 1975–1992.

Sekundärliteratur, Biographien, Essays

Jean-Paul Avice und Claude Pichois: *Baudelaire – Paris.* Paris 1994.
Jean-Paul Avice und Claude Pichois: *Dictionnaire Baudelaire.* Poitiers 2002.
Walter Benjamin: *Charles Baudelaire. Ein Lyriker im Zeitalter des Hochkapitalismus.* Herausgegeben von Rolf Tiedemann. Frankfurt am Main 1969.
Walter Benjamin: *Paris, die Hauptstadt des XIX. Jahrhunderts.* In: Ders.: *Das Passagen-Werk.* Herausgegeben von Rolf Tiedemann. Band 1, Frankfurt am Main 1982, S. 45–59.
Yves Bonnefoy: *Sous le signe de Baudelaire.* Paris 2011.
Yves Bonnefoy: *Le siècle de Baudelaire.* Paris 2014.
Antoine Compagnon: *Baudelaire devant l'innombrable.* Paris 2003.
Antoine Compagnon: *Baudelaire l'irréductible.* Paris 2014.
Yann le Pichon und Claude Pichois: *Le Musée retrouvé de Charles Baudelaire.* Paris 1992.
Claude Pichois und Jean Ziegler: *Baudelaire.* Paris 1996.
Jean-Paul Sartre: *Baudelaire.* Paris 1947.
Karin Westerwelle (Hg.): *Charles Baudelaire. Dichter und Kunstkritiker.* Würzburg 2007.

Bildnachweis

Impressum

Gestaltungskonzept: *Groothuis, Lohfert, Consorten,*
Hamburg | glcons.de

Layout und Satz: *Angelika Bardou*, Deutscher Kunstverlag

Reproduktionen: *Birgit Gric*, Deutscher Kunstverlag

Lektorat: *Michael Rölcke*, Berlin

Gesetzt aus der *Minion Pro*

Gedruckt auf *Lessebo Design*

Druck und Bindung: *Grafisches Centrum Cuno, Calbe*

Umschlagabbildung: Charles Baudelaire.
Aufnahme von Félix Nadar 1855.

Bibliografische Information der Deutschen Nationalbibliothek
Die Deutsche Nationalbibliothek verzeichnet diese Publikation
in der Deutschen Nationalbibliografie; detaillierte bibliografische
Daten sind im Internet über http://dnb.dnb.de abrufbar.

© 2016 Deutscher Kunstverlag GmbH Berlin München

Deutscher Kunstverlag Berlin München
Paul-Lincke-Ufer 34
D-10999 Berlin
www.deutscherkunstverlag.de

ISBN 978-3-422-07374-6